NahSichten 4

Brandbilder
Kunstwerke als Zeugen des
Zweiten Weltkriegs

NahSichten 4

Eine Schriftenreihe des
Landesmuseums Hannover
Herausgegeben von Katja Lembke

Diese Publikation wurde ermöglicht durch die
Kunstfreunde Hannover e.V.

Umschlagabbildung:
Max Slevogt
Württembergischer Dragoner-Offizier zu
Pferde, 1902, Ausschnitt (Abb. 1),
Landesmuseum Hannover, Leihgabe der
Stadt Hannover, Inventar-Nr. KM 1940,66

KUNST❚❚❚FREUNDE
HANNOVER

Impressum

Autorin
Claudia Andratschke

Redaktion
Thomas Andratschke

Umschlaggestaltung und Layout
Andreas Behrens

Fotografien
Ursula Bohnhorst, Kerstin Schmidt

Der Band erscheint anlässlich der Ausstellung
„Brandbilder. Kunstwerke als Zeugen des Zwei-
ten Weltkriegs" im Landesmuseum Hannover
(8.5. bis 6.9.2015)
Alle Abbildungen entstammen den Archiven
des Landesmuseums mit Ausnahme von
Abb. 5, 6, 7 © Historisches Museum Hannover
Abb. 8, 12, 27 © Stadtarchiv Hannover

© Landesmuseum Hannover 2015

Bibliografische Information der Deutschen
Nationalbibliothek:
Die Deutsche Nationalbibliothek verzeichnet
diese Publikation in der Deutschen
Nationalbibliografie; detaillierte bibliografische
Daten sind im Internet über
http://dnb.d-nb.de
abrufbar.

1. Auflage 2015
© 2015 Verlag Schnell & Steiner GmbH,
Leibnizstraße 13, 93055 Regensburg
Druck: Kössinger AG, Schierling
ISBN 978-3-7954-3025-2

Weitere Informationen zum Verlagsprogramm
erhalten Sie unter: www.schnell-und-steiner.de

Claudia Andratschke

Brandbilder
Kunstwerke als Zeugen des
Zweiten Weltkriegs

Landesmuseum
Hannover
Das WeltenMuseum

SCHNELL † STEINER

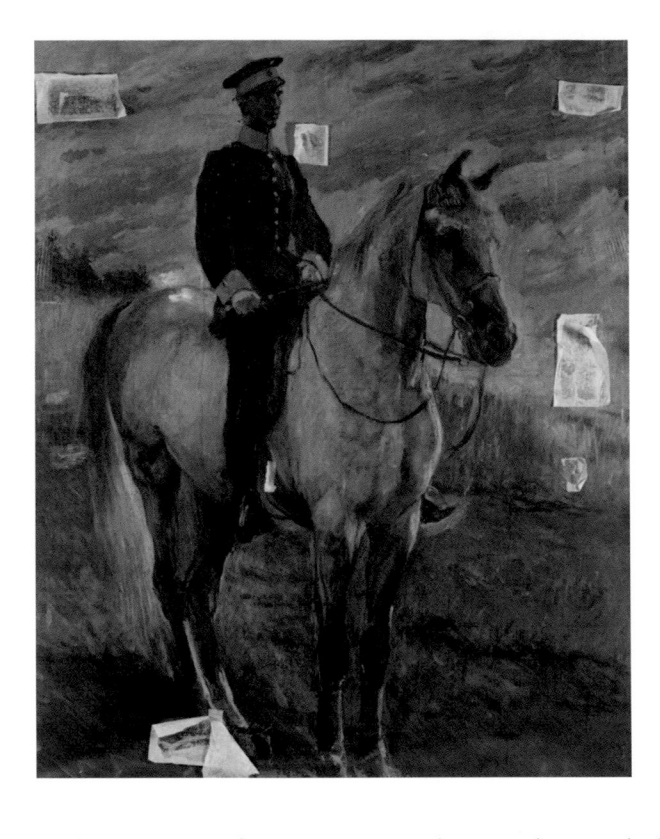

Angesichts des ungeheuren Ausmaßes an menschlichen Opfern, die der vom Deutschen Reich ausgehende Zweite Weltkrieg weltweit verursacht hat, und der stetig abnehmenden Zahl lebender Zeitzeugen mag es befremdlich erscheinen, Kunstwerke als „Zeugen" des Zweiten Weltkriegs in den Blickpunkt zu rücken. Für ein Museum, das sich mit der eigenen Geschichte und Herkunft seiner Bestände auseinandersetzt, ist es hingegen ein notwendiger Schritt, zeigt doch bereits ein flüchtiger Blick in die Geschichte der Institution, dass nach 1939 alle musealen Aktivitäten dem Schutz der Kulturgüter untergeordnet wurden. Dank der daraufhin eingeleiteten und in der Endphase des Krieges parallel dazu von den Alliierten angestrengten Sicherstellungs- und Auslagerungsmaßnahmen überstanden viele Kunstwerke den Krieg weitgehend unbeschadet, während andere trotz intensiver Bemühungen beschädigt oder zerstört bzw. durch Plünderung, Diebstahl und Beutenahme verlagert wurden.[1]

Die zuletzt im Zusammenhang mit einem deutsch-amerikanischen Kinofilm ins Bewusstsein gerückten Aktivitäten der alliierten „Monuments, Fine Arts, and Archives Section", Kulturgut hinter den feindlichen

Linien vor der Vernichtung zu bewahren und Schäden oder Verluste zu dokumentieren, ließen zugleich die Dimensionen des systematischen Kunstraubs der Nationalsozialisten erahnen.[2] Die Folgen der durch Kriegseinwirkung, Raub und Beutenahme bedingten Kulturgutverlagerungen wirken ebenso bis heute nach wie die wiederum von den Alliierten begonnenen Recherchen zur Herkunft und zum Verbleib einzelner Sammlungen oder Objekte.[3]

In der vor allem von Rückführung, Wiederherstellung und Wiederaufbau gekennzeichneten Nachkriegszeit war zunächst ebenfalls nicht an die Wiederaufnahme eines „normalen" Museumsbetriebs zu denken.[4] Damals gelangten rund sechzig Gemälde, vorwiegend als Leihgaben der Landeshauptstadt Hannover, in die Magazine der Landesgalerie. Sie waren in der Stahlkammer des ehemaligen Städtischen Lohnamts in der Friedrichstraße 4 sichergestellt worden und dort

Abb. 1 a/b
Max Slevogt, Württembergischer Dragoner-Offizier zu Pferde, 1902, Leinwand, 201,5 x 161,5 cm, Zustand vor / nach der Konservierungsmaßnahme, Landesmuseum Hannover, Leihgabe der Stadt Hannover, Inventar-Nr. KM 1940,66

im Oktober 1943 durch extreme Hitzeeinwirkung verschmort. Die Mehrzahl dieser bis heute in den Depots bewahrten „Brandbilder" wurde nach 1945 als Kriegsverlust aus den Inventaren gestrichen und demzufolge weder wissenschaftlich bearbeitet noch jemals ausgestellt.[5]

Dank der großzügigen Unterstützung des Förderkreises der Landesgalerie konnte die Aufgabe nun begonnen werden. An zentraler Stelle wurde ein umfassendes Konservierungskonzept für das Reiterbildnis erarbeitet und umgesetzt, das Max Slevogt (1868–1932) im Jahr 1902 auf der Anhöhe hinter dem Landsitz auf Neukastel von seinem Neffen Walter, gen. „Buwi" Griesinger (1880–1942) als „Dragoner-Offizier" geschaffen hat (Abb. 1 a/b).[6] Neben diesem monumentalen Fallbeispiel wurden an 15 ausgewählten Gemälden aus dem Zeitraum vom Spätmittelalter bis zum Impressionismus weniger umfangreiche Maßnahmen durchgeführt. Die aus verschiedenen Epochen stammenden Kunstwerke zeigen dabei zugleich die unterschiedliche Reaktion der Hitzeeinwirkung auf verschiedene Trägermaterialien (Leinwand, Holz, Kupfer), den Aufbau der Malschicht (Art der Grundierung, Pigmente, Bindemittel der Farbe) oder die verwendeten Bildüberzüge auf.

Abb. 2 / Abb. 3
Carl Schuch, Stilleben mit Enten, Leinwand, 62,3 x 76,0 cm, SW-Aufnahme des Zustands vor 1943 / aktueller Zustand, Landesmuseum Hannover, Leihgabe der Stadt Hannover, Inventar-Nr. KM 1942,30

Sie veranschaulichen verheerende Schadensbilder, die von Farbveränderungen über Deformationen, Brandblasen, Laufspuren und Ausbrüchen bis hin zu vollständig mit Brandblasen übersäten und verschmorten Bildoberflächen reichen (Abb. 3). Begleitend zur Studio-Ausstellung gibt der vorliegende Band einen Einblick in die Geschichte der „Brandbilder", die Themen wie die Bergung von Kulturgut in Hannover ebenso berührt wie Fragen der Restaurierungsethik oder den Umgang öffentlicher Einrichtungen mit NS-Raubgut.

Ferdinand Stuttmann und die Hannoverschen Museen nach 1938

Kurz vor Ausbruch des Zweiten Weltkriegs bot die Hannoversche Museumslandschaft ein für die nationalsozialistische Kunst- und Kulturpolitik charakteristisches Bild. Im Provinzial-, dem heutigen Landesmuseum, war der Leiter der Kunstabteilung seit 1923, Alexander Dorner (1893–1957), wegen seines Engagements für die Avantgarde nach verschiedenen Diffamierungskampagnen im Februar 1937 suspendiert worden und mit seiner Frau in die USA ausgereist.[7] Seine Nachfolge trat der seit 1922 am Haus beschäftigte Kunsthistoriker Ferdinand Stuttmann (1897–1968) an, in dessen kommissarische Amtszeit der Abbruch des Abstrakten Kabinetts und die Beschlagnahme von rund 280 Kunstwerken als sogenannte „Entartete Kunst" im Sommer 1937 fiel (Abb. 4).[8]

Abb. 4
Ferdinand Stuttmann (1897–1968),
Landesmuseum Hannover, Foto-Archiv

Gleichzeitig wurde der Direktor des Städtischen Kestner-Museums, Carl Küthmann (1895–1968) wegen seiner jüdischen Ehefrau vom Dienst suspendiert. Stuttmann, NSDAP-Mitglied seit 1933, trat auch seine Nachfolge an und avancierte zu einem der führenden Museumsverantwortlichen der Stadt. Bis zum Kriegsende leitete er die Kunstabteilung des Landesmuseums, das Kestner-Museum und die zu diesem Zeitpunkt im Leibnizhaus bewahrte Städtische Kunstgewerbesammlung „in Personalunion".[9]
Bestärkt durch seine zentrale Position erarbeitete er „Vorschläge über eine zweckmäßige Neugestaltung" der Hannoverschen Museumslandschaft, die in Anlehnung an ältere Reformpläne eine von

Abb. 5
Blick vom Rathausturm in Richtung Landesmuseum,
Foto von Fritz Römer, 1944,
Historisches Museum Hannover, Bildarchiv

Eigentumsverhältnissen unabhängige Zusammenfassung der Sammlungsbestände nach inhaltlichen Gesichtspunkten vorsahen.[10] Die Umsetzung dieser Pläne trat gegenüber den dringend einzuleitenden Luftschutz- und Auslagerungsmaßnahmen in den Hintergrund, denn mit deren Planung und Durchführung war Stuttmann ebenfalls betraut. Stadt und Provinz setzten sich in der Folgezeit gleichermaßen dafür ein, dass der im September 1939 als Wachtmeister eingezogene Kunsthistoriker zunächst in die Garnison nach Hannover versetzt und bis zur Einberufung zur Luftwaffe nach Mecklenburg am 28. August 1944 vorwiegend „u.k." gestellt wurde, also als „unabkömmlich" galt.[11]

Unmittelbar nach der nationalsozialistischen Machtübernahme hatten sich das Reichsministerium der Luftwaffe, das Ministerium für Erziehung, Wissenschaft und Volksbildung sowie regionale Konservatoren mit dem Luft- und Brandschutz befasst und Verordnungen über die Organisation des zivilen Luftschutzes und die Suche nach oder Schaffung von geeigneten Orten für die Sicherstellung (Keller, Bunker, Tresore, Ummauerungen, etc.) erlassen.[12] Diese galten auch für Hannover, wo die Leitung des Luftschutzes dem Polizeipräsidenten oblag und 1939 mit der Umsetzung umfangreicher Bauprogramme für Schutzräume begonnen wurde.[13] Im Landesmuseum waren bereits kurz vor Kriegsausbruch ein provisorischer Schutzraum unterhalb der Treppe eingerichtet, Kunstwerke aus der Galerie ins Erdgeschoss verlagert, Bergungslisten er-

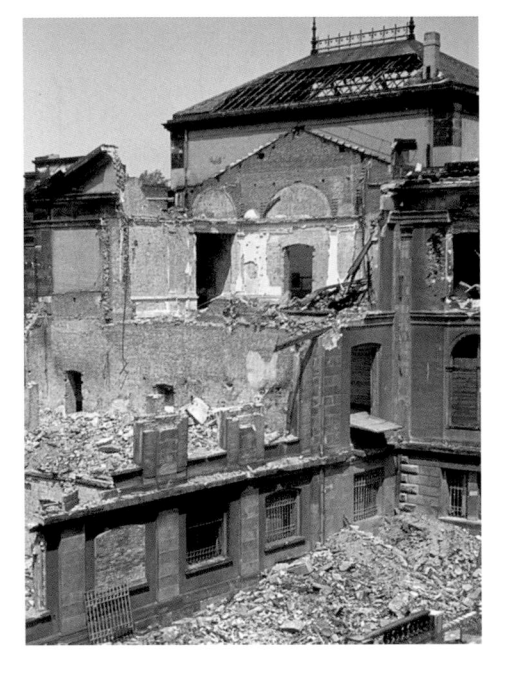

Abb. 6
Außenansicht des Kestner-Museums Hannover,
rückseitige Front, September 1944,
Historisches Museum Hannover, Bildarchiv

Nach weiteren Angriffen im September führten schließlich massive Luftangriffe in der Nacht zum 9. Oktober 1943 zur Zerstörung der gesamten Innenstadt, wo in weniger als einer Stunde 80 Luftminen, 3.000 Sprengbomben, 28.000 Phosphorkanister und 230.000 Stabbrandbomben niedergingen.[18] Die seit 1939 sukzessive innerhalb der Stadtgrenzen gesicherten Kulturgüter wurden im weiteren Kriegsverlauf auf über dreißig Standorte, darunter Loccum, Hämelschenburg, Sachsenhagen, Bad Wildungen oder das Salzbergwerk Grasleben, verteilt. Die größtenteils geräumten Museumsbauten waren für die Öffentlichkeit geschlossen, wenn sie nicht für NS-Propaganda-Ausstellungen genutzt wurden.[19] Die Gebäude überstanden die vereinzelten Bombardierungen zunächst noch „weitgehend unversehrt",[20] wurden dann jedoch, spätestens beim Großangriff vom 9. Oktober 1943, durch Spreng-, Brand- und Phosphorbomben schwer beschädigt oder – wie im Fall des Leibnizhauses oder Alten Palais' in der Leinstraße – vollständig zerstört (Abb. 5, 6).[21]

Die Deponierung von Kunstwerken in der Stahlkammer Friedrichstr. 4

Tresore oder Stahlkammern von Banken und Versicherungen gehörten neben eigens angelegten Schutzräumen oder Kellern zu den bevorzugten Orten der innerstädtischen Sicherstellung. Die von Ferdinand Stuttmann verantworteten Bestände wurden unter anderem in der Reichsbankhauptstelle, der Landschaftlichen Brandkasse, dem Safe des Neuen

stellt und immobile Objekte eingehaust worden.[14] Wegen Transport- und Aufsichtsschwierigkeiten sah man zunächst noch von einer „Verteilung der Kunstgegenstände außerhalb der Stadt" ab,[15] die jedoch spätestens 1942, als die Flächenbombardements der deutschen Städte einsetzten, unabdingbar wurde.[16] In Hannover, wo nach vereinzelten Luftangriffen im August 1940 am 11. Februar 1941 die ersten Bomben in der Nähe des Neuen Rathauses niedergingen, wurde die Zerstörung des alten Stadtbildes am 26. Juli 1943 eingeleitet.[17]

Rathauses und im Städtischen Lohnamt in der Friedrichstraße 4 deponiert, die als südliche Begrenzung der Altstadt unterhalb des heutigen Friedrichswall verlief.[22] In Hausnummer 4 hatte zunächst die 1878 gegründete Creditbank zu Hannover residiert, bevor das Eigentum am 20.03.1934 an die Stadt überging, die den verbliebenen Tresorraum weiterhin, auch für das Städtische Lohnamt, nutzte (Abb. 7).[23]

Spätestens nach dem Luftangriff vom 11. Februar 1941 wurde die Stahlkammer zur Sicherstellung von Museumsbeständen genutzt, vor allem des Kestner-Museums und Leibnizhauses, daneben des Niedersächsischen Volkstumsmuseums, des Landesmuseums und des Stadtarchivs, das bis dahin im Erdgeschoss des Kestner-Museums untergebracht war. Den in mehreren Abschriften und Durchschlägen überlieferten maschinenschriftlichen Aufstellungen zufolge (Abb. 8) wurden Holzobjekte, Kisten und Blechkästen mit Objekten der „Kleinkunst aller Abteilungen" aus Holz, Bronze, Glas, Ton und Terrakotta, „der allergrößte Teil des Silbers", Porzellan und kleinformatige Kunstwerke, unter anderem kleinere Andachtsbilder oder Arbeiten von Franz Seraph von Lenbach (Abb. 9), in rund 60 Fächern des Tresorraums deponiert.[24] Großformatige Gemälde, darunter das aus der Sammlung Georg Kestner stammende Bildnis einer „Prinzessin von Villahermosa" (Abb. 10),[25] große Buchdeckel und Ledereinbände standen frei im Raum.[26]

Abb. 7
Ansicht Hannovers mit der Creditbank zu Hannover in der Friedrichstr. 4, Postkarte 1904, Ausschnitt, Historisches Museum Hannover, Bildarchiv

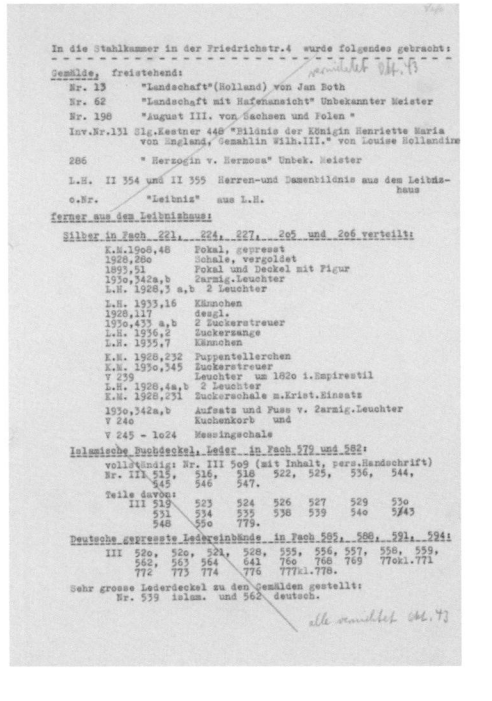

Abb. 8
Aufstellung von in der Stahlkammer Friedrichstr. 4
sichergestellten Objekten, 1942/43,
Stadtarchiv Hannover

Jahrhundertwende auf die Herstellung von feuerfesten Panzerschränken und Tresoren spezialisierter Betrieb, die defekte Tür im April 1943 repariert hatte, wurde die Stahlkammer erneut belegt.[28] In diesen Tagen kehrte Stuttmann von einer Dienstreise zurück, auf der er sich unter anderem mit Frankfurter, Heidelberger und Mainzer Museumsleitern ausgetauscht hatte. Da die Tresore in Mainz zwar den Luftangriffen standgehalten hatten, die darin sichergestellten Kunstwerke dann aber durch eindringendes Löschwasser beschädigt worden waren, hielt Stuttmann eine Überprüfung der bis dahin in Hannover getroffenen Sicherungsmaßnahmen „für dringend geboten" und leitete die Verlagerung nach außerhalb ein.[29] Die Stahlkammer in der Friedrichstraße 4 gehörte, vermutlich wegen ihres älteren Baujahrs, zu den weiterhin als sicher eingestuften Anlagen – und wurde dann auch von Verwaltungsbeamten oder Museumsangestellten für die Deponierung nicht näher bezeichneter Güter genutzt.[30]

Am 18. August 1942 setzte Ferdinand Stuttmann die Stadtverwaltung davon in Kenntnis, dass das Lohnamt aus dem Gebäude ausgezogen sei, welches nun „so gut wie leer" stünde, und sich die Tresortür „noch stärker als bisher verzogen" habe. Deshalb waren die dort lagernden Gegenstände in Ausweichlager, darunter den bereits für die Sicherstellung von Museumsbeständen, Archivalien und Karteien genutzte Safe des Neuen Rathauses, verbracht worden.[27] Nachdem die Bode Panzer-Geldschrank-Fabrik AG, ein seit der

Die Anfang April 1943 eingeleitete Sichtung und Umverteilung der Bestände erklärt, weshalb bei der erneuten Belegung der Stahlkammer Friedrichstraße nicht alle Objekte dorthin zurückkehrten, andere hier jedoch erstmals sichergestellt wurden.[31] Dazu gehörte die Mehrzahl der heutigen „Brandbilder", die dabei auf einer „Liste der in der Stahlkammer, Friedrichstr. 4 untergebrachten Kunstgegenstände" genau verzeichnet wurden (Abb. 12).[32] Einige davon waren dem Kestner-

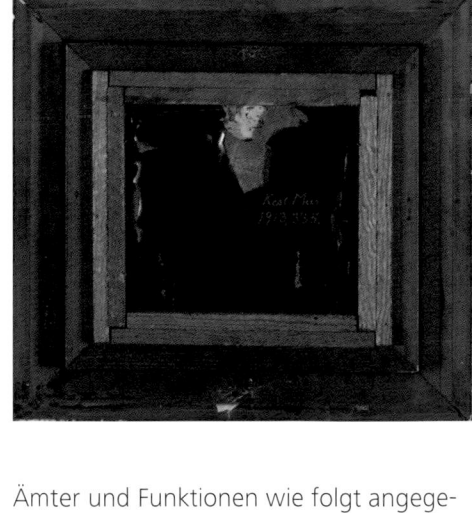

Abb. 9 a/b
Franz Seraph von Lenbach, Waldrand, 1855, Pappe, 14,3 x 16,2 cm, Vorder- und Rückseite des aktuellen Zustands, Landesmuseum Hannover, Leihgabe der Stadt Hannover, Inventar-Nr. KM 1913,335

Museum erst am 18. Mai 1943 zur Sicherstellung übergeben worden, andere erst 1942/43 in den Besitz der Stuttmann unterstellten Sammlungen übergegangen. In diesen Jahren bzw. bei allen Zugängen nach 1933 ist damit auch die Frage nach der Herkunft, der Provenienz (von lat. provenire: herkommen) dieser Neuerwerbungen aufgeworfen. Dieser wird im Folgenden anhand von zwei Bestandsgruppen exemplarisch nachgegangen.[33]

Gemälde aus der Sammlung von Gustav Rüdenberg

Auf einer der oben erwähnten „u.k."-Bescheinigungen Ferdinand Stuttmanns aus dem Jahr 1944 sind dessen wichtigste Ämter und Funktionen wie folgt angegeben: „Direktor der Kunstabteilung des Landesmuseums, des Kestner-Museums u. Leibnizhauses Hannover, Museumspfleger für die Provinz Hannover, Sachwalter im Metallausschuss für die Museen der Prov. Hannover, Sachverständiger für Kulturgut bei der Reichskammer und Gutachter für die Verwertung jüdischen Kulturgutes. Vertrauensmann der Handelskammer für Kunstversteigerungen."[34]

Die bei weitem nicht alle Mitgliedschaften und Funktionen berücksichtigende Aufzählung deutet bereits an, dass sich dem Museumsmann manche „günstige Gelegenheit" zur Erweiterung der ihm unterstellten Bestände geboten hat.[35] Die Mitwirkung an der „Verwertung jüdischen Kulturgutes" stand dabei im direkten Zusammenhang mit der systematischen Verfolgung und Enteignung der jüdischen Bevölkerung durch die NS-Behörden, die im gesamten Deutschen Reich und in dem

Abb. 9 / Abb. 10
Spanisch, sog. Prinzessin von Villahermosa, 2. Hälfte
17. Jahrhundert, Leinwand, 123,2 x 98,0 cm,
SW-Aufnahme des Zustands vor 1943 / aktueller
Zustand, Landesmuseum Hannover,
Leihgabe der Stadt Hannover, Inv.-Nr. KM 286

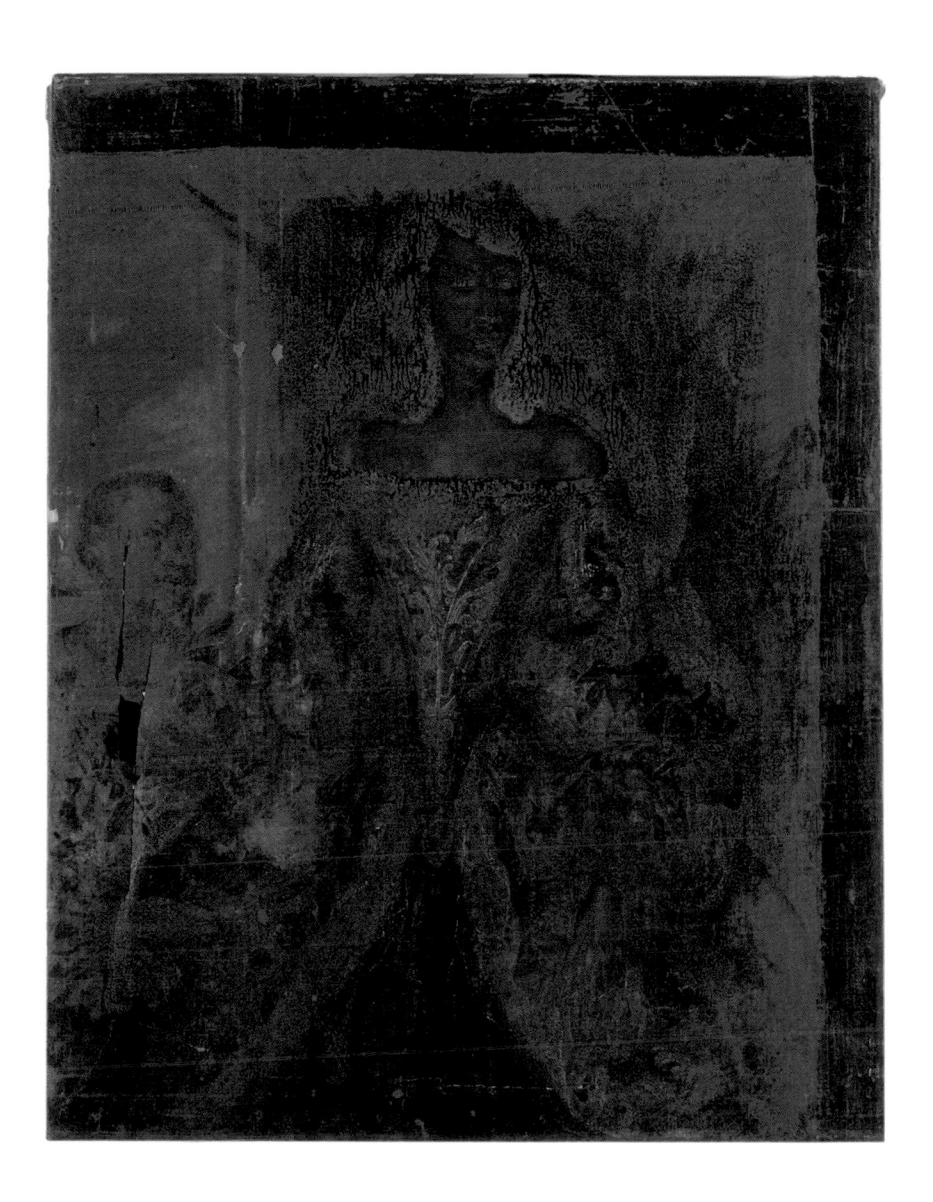

Liste der in der Stahlkammer, Friedrichstr. 4 unterge-

brachten Kunstgegenstände des

Kestner-Museums

- -

Gemälde: *alle versengt*

o.Nr. ~~Kölner~~ Altarflügel mit 9 und 4 Darstellungen (beiderseits) *aus der Nicolaikapelle*

Landesmus.	Ziseniss " von Oberg"
" "	Polenteppich mit Gold – und Silberfäden
" "	Breughel d.J. "Abgabe des Zehnten"
" "	Courbet "La Remise des Chevreuils"Landsch.m.Hirschen
1914,3/44	L. "Tramm"
1940,66	Slevogt: Würt.Dragoneroffiz.zu Pferde
K.M. Nr.13	Jan Both: Holländische Landschaft, 17.Jh.
1940.42	Slevogt! "Silberlachs"
1940.68	W.Trübner: Polling am Ammersee"
1942,23	A.Egger-Lienz: Bergmäher
" 24	" " Mahlzeit
" 25	Corinth: Die Nacktheit
" 3o	Charles Schuch: Entenstilleben
" 31	Studie zum Sorgenkind, v.Hugo v.Habermann
1942,32	Trübner: Bank am Starnberger See
" 33	Heinrich v.Zügel: In der Mittagsglut
1940,67	Slevogt: Bildnis Karl Erler
1942,29	F. Hodler: Vallée du Rhône
1941,1o	Alb.Weisgerber: Grasende Kühe
1942,28	Leo v.König: Damenbildnis
1939,34	Slevogt: Papageienmann
1942,1o4	" Rosenstrauß
1942,26	Corinth: Stilleben m. Früchten
1941,24	" Bordighera
1942,27	Keller,Alb.v.: Männerkopf
1942,34	Weisgerber: Selbstbildnis

Ferner 22 Bilder vom Georgenpalais: = Nieders.Volkstumsmuseum

G. 1	Heinrich Julius Herzog v. Braunschweig-Wolfenbüttel
G. 17	General von Melville
G. 18	Generalmajor von Marschalk
G. 2o	Generalleutnant von Scheither
G. 21	Grossherzog Karl von Mecklenburg-Strelitz
G.22	Graf Wallmoden-Gimborn
G. 25	König Georg III.
G. 24	Generalleutnant v. Hammerstein
G. 64	Der Herzog von York in der Schlacht v.Famars
G. 65	Tod des Generals v.dem Busche,Schlacht v.Nymwegen
G. 66	Die Belagerung von Gibraltar
G. 67	Die Belagerung von Gibraltar
G. 68	Ausfall der Garnison von Gibraltar
G. 69	Schlacht bei Valenciennes
G. 26	General Carl von Alten
G. 76	Herzog von Wellington b.Übergang über die Nivelle
G. 77	Schlacht bei Salamanca
G. 32	Kapitän Wackerhagen
G. 4o	Generalleutnant Freiherr v.d.Busche-Ippenburg
G. 51	Carl Klaus v.Wissel
G. 1o8	Aufzug der Wache vor dem Leineschloß
G. 474	Die Königl.Familie (Georg V.)

alle abgeholt

Nov.43

am 18. Mai dem Kestnermus.übergeben und in die Stahlkammer gebr.

von deutschen Truppen besetzten Gebieten betrieben wurde. In Hannover mündeten die Repressalien in die vom 1. bis 4. September 1941 durchgeführte „Aktion Lauterbacher", in deren Verlauf über 1.000 Juden ihre Wohnungen räumen mussten und in sogenannte „Judenhäuser" umgesiedelt wurden. Die Unterbringung in Massenquartieren bereitete die Deportationen von rund 1.500 Menschen in die Konzentrations- und Vernichtungslager in Riga, Trawniki / Warschau, Theresienstadt und Ausschwitz vor.[36] Für die Begutachtung des in den Wohnungen zurückgebliebenen Eigentums wurden lokale Kunst- und Antiquitätenhändler hinzugezogen. Als Sachverständige für die Aussonderung von hochrangigem Kulturgut fungierten Ferdinand Stuttmann und der nach 1937 zum führenden Kunsthändler aufgestiegene Emil Backhaus (1873–1955).[37] Üblicher Hausrat und gering bewertete Kulturgüter wurden in Sammellager, „hochrangig" eingestufte Objekte zur vorläufigen „Sicherstellung" ins Kestner-Museum verbracht.[38]

Dazu gehört das beschlagnahmte Eigentum des Kaufmanns Gustav Rüdenberg (Jg. 1868), der mit seinem Vetter, dem Hannoverschen Bettfedernfabrikanten und Ostasiatika-Sammler Max Rüdenberg (1863–1943), 1916 zu den Gründungsmitgliedern der innovativen Kestner-Gesellschaft gehört und eine rund 30 Ge-

Abb. 12
Aufstellung von in der Stahlkammer Friedrichstr. 4 sichergestellten Gemälden, 1943, Stadtarchiv Hannover

mälde des 19. und 20. Jahrhunderts, rund 400 Grafiken sowie Bronzen und illustrierte Kunstbände umfassende Sammlung zusammengetragen hatte.[39] Im Zuge der systematischen Verfolgung und Enteignung durfte Gustav Rüdenberg sein Geschäft nicht mehr weiterführen und musste 1938 sein Haus in der Podbielskistraße 16 verkaufen, um die vom NS-Staat auferlegten Zwangsabgaben zu leisten (sog. „Judenvermögensabgabe" und sog. „Reichsfluchtsteuer"). Sein in der Wohnung Odeonstraße 7 verbliebenes Eigentum wurde 1939 von der Zollfahndungsstelle sichergestellt. Im Zuge der „Aktion Lauterbacher" wurden Gustav und Elsbeth Rüdenberg, geb. Salmony (Jg. 1886) in das „Judenhaus" An der Strangriede 55 zwangsumgesiedelt und von dort schließlich am 15. Dezember 1941 mit einem Sammeltransport von 1001 Juden aus Hannover nach Riga deportiert, wo beide unter ungeklärten Umständen den Tod fanden. Ihr restliches Vermögen verfiel daraufhin gemäß § 3 der „11. Verordnung zum Reichsbürgergesetz" vom 25.11.1941 an das Deutsche Reich.[40]

Die in der Odeonstraße 7 verbliebenen Besitzstände wurden im September 1941 von Ferdinand Stuttmann und Emil Backhaus taxiert.[41] Die als hochrangig eingestuften Kunstwerke wurden in das Kestner-Museum gebracht. 1942 schaltete sich der Oberfinanzpräsident von Hannover als Verwalter des nun dem Deutschen Reich zugefallenen Vermögens ein und erkundigte sich nach dem Verbleib der Sammlung. Stuttmann bat „dringend", bei

Abb. 13 a/b
Leo von König, Damenbildnis, 1914, Leinwand,
87,0 x 62,0 cm, Vorder- und Rückseite des aktuellen
Zustands, Landesmuseum Hannover, Leihgabe der
Stadt Hannover, Inventar-Nr. KM 1942,28

Abb. 14
Lovis Corinth, Die Nacktheit, 1908, Leinwand, 119,0 x 168,0 cm, SW-Aufnahme des Zustands vor 1943 (vgl. Abb. 30), Landesmuseum Hannover, Leihgabe der Stadt Hannover, Inventar-Nr. KM 1942,25

Abb. 15
Ferdinand Hodler, Rhônetal, 1912, Leinwand, 65,0 x 91,5 cm, SW-Aufnahme des Zustands vor 1943 (vgl. Abb. 31), Landesmuseum Hannover, Leihgabe der Stadt Hannover, Inventar-Nr. KM 1942,29

der anstehenden „Verwertung" die „Wünsche" der hannoverschen Museen zu berücksichtigen.[42] Das vordringliche Interesse galt 12 Gemälden, darunter Arbeiten von Leo von König (Abb. 13),[43] Carl Schuch (Abb. 2 / Abb. 3), Wilhelm Trübner, Lovis Corinth (Abb. 14)[44] und Ferdinand Hodler (Abb. 15),[45] ferner einer Auswahl an Grafiken und Büchern, die zusammen schließlich für 34.000 RM von der Stadt erworben wurden. Die Summe entsprach exakt den Schätzwerten, die Stuttmann und Backhaus zuvor „als Sachverständige und Gutachter der Reichskammer der bildenden Künste festgestellt" hatten.[46]

Neuerwerbungen des Landesmuseums Hannover

Die im Dezember 1942 im Kestner-Museum inventarisierten Gemälde wurden zunächst weiterhin im dortigen Keller bewahrt. Vor ihrer Deponierung in der Stahlkammer Friedrichstraße 4 müssen sie allerdings noch einmal im bald zerstörten Oberlichtsaal des Museums präsentiert worden sein (Abb. 16).[47] Teil dieser „Ausstellung" war auch eine Winterlandschaft von Gustave Courbet, die Ferdinand Stuttmann im Herbst 1942 nicht für die Städtischen Sammlungen, sondern für die Kunstabteilung des Landesmuseums erworben hatte (Abb. 17 / Abb. 18).[48] Der Verkäufer dieses Gemäldes war der nachweislich in den NS-Kunstraub verstrickte Mitinhaber der Galerie Kunstausstellung Gerstenberger Chemnitz, Wilhelm Großhennig (1893–1983), der im Auftrag von Hermann Voss (1884–1969), dem „Sonderbeauftragten des Führers" für dessen nicht realisiertes Museum in Linz, Ankäufe in den vom Deutschen Reich besetzten Gebieten tätigte.[49] Auch die Landschaft von Courbet hatte er zunächst am 18. Au-

Abb. 16
Ausstellung im Kestner-Museum, SW-Aufnahme ca.
1942/43, Landesmuseum, Foto-Archiv

gust 1942 dem Vorgänger von Voss und Direktor der Dresdener Gemäldegalerie, Hans Posse (1879–1942), angeboten, der die Offerte jedoch ablehnte.[50] Das Angebot an die Kunstabteilung des Landesmuseums Hannover datiert vom 19. August 1942. Im Oktober wurde das Bild für 32.000 RM erworben, jedoch erst am 14. April 1943 inventarisiert.[51]

Zur Herkunft wird in der Ankaufskorrespondenz erwähnt, dass es aus Lyoner und Antwerpener Privatbesitz stamme.[52] Der dabei als Vorbesitzer genannte „Gevers" lässt sich mit dem Bankier Max Gevers (1884–1944) identifizieren, der sich als Förderer und Mäzen in der Antwerpener Künstlervereinigung „Kunst van Heden" engagiert und seine Eindrücke im

Abb. 16
Ausstellung im Kestner-Museum, SW-Aufnahme ca.
1942/43, Landesmuseum, Foto-Archiv

besetzten Antwerpen (1940-44) in einem Tagebuch festgehalten hat.[53] Ansonsten konnte jedoch keine der von Großhennig gemachten Angaben verifiziert werden. Da der Kunsthändler seine Ankäufe im Ausland vorwiegend erst ab 1943 tätigte und mehrfach auch ältere Provenienzen übermittelte, um die von ihm angebotenen Kunstwerke aufzuwerten, bleibt die Herkunft des Gemäldes vor 1942 nach wie vor ungeklärt. Angesichts der nachweislichen Verstrickung von Wilhelm Großhennig in den NS-Kunstraub ist sie mindestens als auffällig einzustufen.[54]

21

Dies gilt ebenso für eine im April 1943 als Original von Pieter Brueghel d. J. (1564–1637/38) erworbene Version des „Bauernadvokaten" (Abb. 19 / Abb. 20),[55] die Stuttmann am Rande der oben erwähnten Dienstreise im März 1943 bei der Heidelberger Kunsthändlerin Anna Müller-Pflug in Augenschein genommen und dabei zugleich Verabredungen über weitere Geschäftsbeziehungen getroffen hat. Demnach sollte sich die Kunsthändlerin in Paris um Kunstwerke „bemühen", die „für die hannoverschen Museen in Frage" kämen.[56]

Diese Aussage und eine im weiteren Verlauf der Korrespondenz übermittelte Expertise des Pariser Sachverständigen Jacques Mathey vom 10. Juli 1942 legen nahe, dass auch der für 26.000 RM für das Landesmuseum erworbene „Bauernadvokat" aus dem besetzten Paris stammte, wo der systematische Kunstraub der Nationalsozialisten seit 1940 vom „Einsatzstab Reichsleiter Rosenberg" organisiert wurde.[57]

Die Expertise ist einem Gutachten des Münchner Doerner Instituts vom Januar 1943 beigelegt, das sich im Gegensatz zu Mathey nicht auf eine Zuschreibung des Gemäldes an Pieter Brueghel d. J. festlegen wollte.[58] In der Nachkriegszeit wurde Anna Müller-Pflug von den Alliierten zu

ihren Aktivitäten in der NS-Zeit befragt. Dabei gab sie an, eine „Replik" nach Pieter Brueghel d. J. 1942 in den Niederlanden erworben zu haben, wo der Kunstraub der Nationalsozialisten von der „Dienststelle Mühlmann" organisiert wurde.[59] Hier ließ sich das Gemälde allerdings bisher ebenso wenig zurückverfolgen oder einer Sammlung zuweisen wie in Frankreich. Die Recherchen werden durch den Umstand erschwert, dass die Komposition zu den erfolgreichsten Schöpfungen der Werkstatt Pieter Brueghels d. J. gehört, von der allein im Werkverzeichnis mehr als 90 Versionen gelistet sind.[60] Auch hier bleibt demzufolge die Herkunft vor 1942 ungeklärt und ist im Hinblick auf die aktiven „Einkäufe" der Kunsthändlerin in den vom Deutschen Reich nach 1940 besetzten Gebieten ebenso als auffällig einzustufen.

Neben den Werken von Courbet und Brueghel d. J. gehört ein im März 1943 bei dem Hannoverschen Kunsthändler Erich Pfeiffer (1898–1965) eingetauschtes Bildnis des Generalfeldmarschalls Oberg von Johann Georg Ziesenis (1716–1776) zu den kostspieligsten Erwerbungen der Kunstabteilung im gesamten Zeitraum zwischen 1933-45 (Abb. 21).[61] Sie waren zugleich die einzigen Gemälde aus dem Landesmuseum, die mit den Beständen der Stadt in der ab April 1943 erneut belegten Stahlkammer Friedrichstraße 4 deponiert (Abb. 12) und kurz darauf zerstört wurden.

Abb. 17 / Abb. 18
Gustave Courbet, Winterlandschaft mit Hirschen, um 1860/70, Leinwand, 68,0 x 83,5 cm, SW-Aufnahme des Zustands vor 1943 / aktueller Zustand, Landesmuseum Hannover, Landesgalerie, Inventar-Nr. PNM 688

Die Zerstörung in der Nacht zum 9. Oktober 1943

Beim Großangriff auf Hannover in der Nacht vom 8./9. Oktober 1943 wurde das Gebäude in der Friedrichstraße 4 nur wenige Monate nach der erneuten Belegung der Stahlkammer vollständig zerstört.[62] Der Tresorraum hielt den Luftangriffen stand, doch waren die darin bewahrten Objekte über Wochen massiver Hitzeeinwirkung ausgesetzt.

In Ferdinand Stuttmanns Tätigkeitsbericht vom 24. März 1944 heißt es dazu: „Der Tresor lag im Erdgeschoß des Hauses, das abbrannte und den Tresor mit seinen glühenden Schuttmassen bedeckte. Sie hüllten ihn fast vollständig ein und müssen im Inneren eine unvorstellbare Hitze entwickelt haben; denn als 7 Wochen nach dem Angriff der Tresor endlich geöffnet werden konnte, war dessen Panzertür noch so heiß, dass man sie kaum anfassen konnte. Der Inhalt des Tresors war zum größten Teil unbeschädigt. Metall, Porzellan, sonstige Keramik, Elfenbein und Glas und dergl. hatte der Hitze standgehalten. Dagegen waren grosse und bedauerliche Schäden an Gemälden, Leder und Papieren eingetreten. So verkohlte u. a. das Duplikat der Inventarkartei des Museums, das sich dort befand."[63]

Abb. 19, Abb. 20
Pieter Brueghel d. J., Der Bauernadvokat, 1617, Eichenholz, 56,5 x 95,0 cm, SW-Aufnahme des Zustands vor 1943 / aktueller Zustand, Landesmuseum Hannover, Landesgalerie, Inventar-Nr. PAM 941

Abb. 21
Johann Georg Ziesenis, Bildnis des Generalfeldmarschalls von Oberg, Leinwand, Maße und Verbleib unbekannt, Landesmuseum Hannover, Landesgalerie, Inventar-Nr. PAM 940

Die hier erwähnten Objekte, welche die Hitzeeinwirkung unbeschadet überstanden hatten, wurden noch 1943/44 nach außerhalb, vor allem ins Salzbergwerk Grasleben, ausgelagert.[64] Was zu diesem Zeitpunkt mit den auf den Listen nachträglich als „versengt" oder „zerstört" bezeichneten Gemälden geschah (vgl. Abb. 12), bleibt fraglich. Vermutlich wurden sie zunächst ins Landesmuseum überführt, wo sich der damalige Restaurator Wilhelm Redemann (1892–1953) im Februar 1944 bei seinem Freiburger Kollegen Paul Hübner nach Reinigungsmöglichkeiten hitzegeschädigter Kunstwerke erkundigte.

Dabei bestätigt er, dass „erst Wochen vergingen", bevor das Museumspersonal zur Stahlkammer des abgebrannten Hauses in der Friedrichstraße vordringen konnte, in der die darin bewahrten Gemälde „sozusagen geröstet" worden seien.[65]

Konservatorisch ist die Korrespondenz unter anderem wegen der erwähnten Mittel aufschlussreich („Kopaiva-Balsam, Terpentin und Alkohol"), mit denen Redemann wohl zunächst versuchte, die von Ruß bedeckten, verbräunten und geschwärzten Gemälde zu reinigen. Hübner empfahl neben der Niederlegung der Brandblasen und der Befestigung der spröden Bildträger auf neue Unterlagen (Doublierung) ein Mittel namens „Solvens I", um dessen Beschaffung sich Redemann allerdings erfolglos bemühte.[66] Der eingeschaltete Leiter des Hannoverschen „Verkaufskontors" der I. G. Farben AG übermittelte weitere Möglichkeiten zur Aufhellung dunkelbrauner bis schwarzbrauner Verfärbungen, wies aber auch darauf hin, dass durch Brand oder Hitze entstandene „Verkohlungsprodukte […] kaum ohne tiefgreifende weitere Beschädigung des Bildes" entfernt werden könnten.[67]

Diese Diagnose lässt bereits erahnen, dass die konservatorische Behandlung der durch hohe und dauerhafte Hitzeeinwirkung massiv geschädigten Gemälde auch heute noch an Grenzen stößt und zugleich fachspezifische Kenntnisse und Analysen über die chemische Zusammensetzung der Malschichten und Bildüberzüge und ihre alters- bzw. hitzebedingten Veränderungsprozesse erfordert.[68]

Abb. 22
Max Slevogt, Dragoner-Offizier zu Pferde, Detail (wie Abb. 1b): Eingedrückte Spuren von Wellpappe am linken oberen Bildrand

Abb. 23
Carl Schuch, Stilleben mit Wildenten, 1885,
Leinwand, 63,5 x 80,0 cm, Landesmuseum
Hannover, Leihgabe der Stadt Hannover,
Inventar-Nr. KM 1912,103

Klar ist, dass die Schadensbilder vom Alter der Gemälde, den verwendeten Bildträgern, der Temperaturstabilität von Pigmenten, vor allem aber von Beschaffenheit und Anteil der Bindemittel abhängen. So weisen die Bildträger aus Holz Risse auf, besonders gravierend im Fall der Tafel von Pieter Brueghel d. J., bei der sich das Holz einer älteren Aufdopplung verworfen und einen Riss in der originalen Tafel verursacht hat (Abb. 20). Der Hauptbestandteil des Bildträgers Leinwand ist Cellulose, die wie alle organischen Materialien einer natürlichen Alterung unterliegt. Dieser Alterungsprozess ist durch die lang anhaltende Hitzeeinwirkung extrem beschleunigt worden. Aus diesem Grund

Abb. 24
Max Slevogt, Dragoner-Offizier zu Pferde, Detail
(wie Abb. 1b): Hintere Kopfpartie mit verworfenen
Kompositionselementen

Abb. 25
Pieter Brueghel d. J., Der Bauernadvokat (wie Abb.
20), Detail: Abgeriebene Malschichten

haben sämtliche Leinwände der „Brandbilder" ihre Elastizität und mechanische Festigkeit verloren, sind spröde und brüchig geworden. Dies zeigt sich insbesondere bei den größeren Formaten in Gestalt von Ausbeulungen, Falten, Fehlstellen und Rissen (vgl. Abb. 1, 11, 26). Auch ist davon auszugehen, dass durch die Erwärmung Säuren im Bindemittel

27

oder im Überzug der Malschicht freigesetzt wurden, die ebenfalls zur Zersetzung der Fasern führen können. Beim Erhitzen von Malschichten versuchen die Bildmaterialien die Temperatur zunächst noch auszugleichen, bis es schließlich (ab ca. 80°C) zu einer thermoplastischen Erweichung der Bindemittel und Überzüge, molekularen Aufspaltungen und weiteren Prozessen wie Blasenbildung oder Vergilben bis schließlich zur Verkohlung kommt. Beim "Dragoner-Offizier" (Abb. 1) sind die Farbveränderungen vor allem im Bereich des Himmels, des Inkarnats und Himmels sichtbar. Augenscheinliche Folgen einer Erweichung der Malschicht sind die Spuren von Wellpappe, mit der das monumentale Gemälde beim Transport oder der Lagerung gesichert werden sollte und die sich an den Rändern eingedrückt haben (Abb. 22).

Die Abhängigkeit der Reaktion von den verwendeten Pigmenten, der Dicke der Malschicht und vom Bindemittelanteil zeigt sich bereits in der Gegenüberstellung mit dem vollständig zerstörten Stillleben von Carl Schuch, der seine zahlreichen Varianten des Themas „Stilleben mit Wildente(n)" stets, so auch im Fall einer nicht zu den „Brandbildern" gehörenden Variante in der Landesgalerie (Abb. 23), in mehreren Schichten und mit bindemittelreichen dunklen Tönen aufgebaut hat, die

eine Ausdehnung der Malschicht und damit die Bildung von Brandblasen begünstigt haben (Abb. 3).[69] Bei Slevogt sind Brandblasen unter anderem dort entstanden, wo unter hellen Partien verworfene Kompositionselemente angelegt waren (Abb. 24).

Bei anderen Gemälden mit dominierenden dunklen Tönen, z. B. dem Damenbildnis von Leo von König, ist das erweichte Bindemittel durch die Farbschichten nach hinten auf die Leinwand ausgewandert und hat auf der Rückseite einen „Schattenriss" der Komposition hervorgerufen (Abb. 13 b). Auf anderen Werken, so bei Courbet, hat zudem der Firnis auf die Hitze reagiert und sich mit den Lasuren der Malschicht zu einer neuen Schicht verbunden (Abb. 18). Selbst wenn heute zahlreiche Untersuchungsmethoden und technische Hilfsmittel zur Verfügung stehen, um die in den Grundierungen, Malschichten, Bindemitteln oder Überzügen enthaltenen anorganischen oder organischen Substanzen zu ermitteln, können derart miteinander „verbackene" Schichten kaum ohne Zerstörung von Malschichten aufgelöst oder gereinigt werden, weshalb der noch 1944 eingeschlagene Weg des Einsatzes von scharfen Lösungsmitteln der aktuellen Praxis widerspricht.[70] Bis auf den zitierten Briefwechsel konnten bisher keine Dokumente ermittelt werden, aus denen hervorgeht, welche Mittel der an der Hannoverschen Kunstgewerbeschule ausgebildete Grafiker Redemann, der seine Tätigkeit am Museum 1919 zunächst als Zeichner der urgeschichtlichen Abteilung begonnen

Abb. 26
Max Liebermann, Bildnis Dr. h.c. Heinrich Tramm, 1913, Leinwand, 225,0 x 146,0 cm, aktueller Zustand, Landesmuseum Hannover, Leihgabe der Stadt Hannover, Inventar-Nr. KM 1914,144

hatte, dann 1923 Mitarbeiter des Restaurators Friedrich Koch (1899–1947) und 1931 dessen Nachfolger wurde, eingesetzt hat. [71] Einzelne Gemälde zeigen jedoch deutliche Spuren von fatalen Reinigungsversuchen, die zur Abtragung von Firnis- und Malschichten geführt haben, die damit unwiderruflich zerstört sind (vgl. Abb. 25).

Die Bewahrung und Pflege der „Brandbilder" nach 1945

Historische Nachrichten über die „Brandbilder" tauchen erst in der Nachkriegszeit auf, die in Hannover mit dem nahezu kampflosen Einmarsch amerikanischer Truppen am 10. April 1945 begann. Der im weiteren Verlauf des Jahres gebildete „XXX. Corps District 229. (P) Military Government Detachment Hanover Region" der britischen Militärregierung erstreckte sich zunächst auf die ehemalige Provinz Hannover, bis mit Verordnung Nr. 46 vom 23.08.1946 das Land Hannover gebildet und am 23.11.1946 schließlich das auch Braunschweig, Oldenburg und Schaumburg-Lippe umfassende Land Niedersachsen gegründet wurde.[72]

In den beschädigten Museen war zunächst nicht an die Wiederaufnahme eines regulären Geschäftsbetriebs zu denken. Das verbliebene oder aus dem Krieg zurückkehrende Personal begann, die Gebäude notdürftig mit Pappe oder Sperrholz zu sichern und provisorische Arbeits- und Depoträume einzurichten, die vielen ausgebombten Angestellten und Hilfsarbeitern zugleich als Wohnraum dienten.[73] Zu diesen gehörte auch Wilhelm Redemann, der seine Werkstatt zeitweise in die zerstörte Schlossanlage nach Hannover-Herrenhausen verlegte.[74] Nach weiterer Verschärfung der ohnehin schon prekären Raumsituation durch die Hochwasserkatastrophe im Februar 1946 wurden die sukzessive bereits aus den Bergungsorten zurückgeführten Bestände der Hannoverschen Museen in Luftschutzbunker oder das „Zonal Fine Arts Repository" zwischengelagert, das die britische Militärregierung im Celler Schloss eingerichtet hatte.[75] Ein Teil der „Brandbilder" gelangte in den Bunker am Grimsehlweg, der von 1946 bis 1948 von Stadt und Land als Depot genutzt wurde.[76]

Einige Gemälde werden in den Listen der Nachkriegszeit erstmals als in der Stahlkammer Friedrichstr. 4 deponiert bzw. zerstört erwähnt, bei anderen wechseln Bezeichnungen oder Titel. Dies gilt für das anlässlich der Einweihung des Neuen Rathauses in Hannover 1913 von Max Liebermann geschaffene Bildnis des Stadtdirektors Heinrich Tramm (1854–1932, Abb. 26), das teilweise nur mit "L. Tramm" bezeichnet wird.[77] Während der „Dragoner-Offizier" noch 1942/43 kurzfristig ausgestellt war (vgl. Abb. 16), lässt sich im Fall des Tramm-Bildnisses nicht nachweisen, ob und wo es nach 1913 zu sehen war.[78] Dass die überlebensgroße Darstellung nicht nur positive Resonanz hervorgerufen hat, deutet bereits die Entstehungsgeschichte an, denn im Gegensatz zu einem kleinformatigen Bildnis, das die Städt-

Inventar Nr.:

1942.29

Maße:

65 : 91,5 cm

Preis:
Wert:

5000.-

Bemerkungen:

[handschriftlich, teilweise unleserlich]

Durch Feindeinwirkung
vernichtet.
Schadenersatzanspruch
angemeldet am
Hannover, den *6. 1. 51*

Abb. 27
Vorder- und Rückseite der alten Karteikarte des
Kestner-Museums zu Abb. 15 / Abb. 31,
Stadtarchiv Hannover

schen Kollegien ihrem Dienstherrn anlässlich seines 25jährigen Amtsjubiläums 1908 verehrt hatten,[79] ging der zweite Porträtauftrag an Liebermann von Tramm selbst aus, der die Kollegien dann in einer Sitzung am 16. Februar 1911 nur noch über Art, Umfang und Kosten des Auftrags informierte.[80] In vergleichbarer Weise dominierte Heinrich Tramm die Städtische Kulturpolitik und die Kunstankäufe der Stadt, womit er den Grundstock der „modernen" Städtischen Galerie legte, die seit den 1920er Jahren als Dauerleihgabe im Provinzial-, dem heutigen Landesmuseum, bewahrt und wissenschaftlich sowie konservatorisch betreut wird.[81]

31

Hier widmete sich der im Juni 1945 nach Hannover zurückkehrte Ferdinand Stuttmann der Erfassung der Kriegsschäden und der Rückführung der ausgelagerten Bestände,[82] wobei er – obwohl Carl Küthmann bereits als Direktor des Kestner-Museums rehabilitiert war – bis Ende 1946 auch für die Städtischen Bestände verantwortlich blieb. Nicht nur ihm erschienen daher „Aufgaben und Arbeitsumfang die gleichen" zu sein wie noch vor der Einberufung. Als Stuttmann im März 1947 für die Dauer des Entnazifizierungsverfahrens suspendiert wurde, bewirkten diverse Eingaben, dass er nach wenigen Wochen den Dienst wieder aufnehmen oder als „custodian" im Kunstgutlager Schloss Celle arbeiten konnte.[83] Nach der vollständigen Entlastung 1949 stand seiner „zweiten" Karriere nichts mehr im Weg: von 1953 bis zur Pensionierung 1962 stand Stuttmann dem Landesmuseum als Direktor vor, wobei sein Interesse nach wie vor der bis dahin von ihm geleiteten Kunstabteilung, nun Landesgalerie, galt. Um deren Wiederaufbau bemühte er sich ebenso wie um die Umsetzung der seit 1938 ruhenden Pläne zur Neuordnung der Hannoverschen Museen. Im Zuge dessen wurden die bis dahin im Kestner-Museum bewahrten Alten Meister dauerhaft als Leihgaben der Stadt Hannover ins Landesmuseum überführt.[84] Für die Herkunft von Neuerwerbungen interessierte er sich nach wie vor nur bedingt und Zweifel an rechtmäßigem Besitz wurden dem erklärten Ziel des Wiederaufbaus untergeordnet.[85] In Beantwortung offizieller Rundschreiben gab er stets an, nach 1933 weder Kunstwerke veräußert noch getauscht, geschweige denn NS-Raubgut erworben zu haben.[86] Anfragen von Privatpersonen oder Rechtsvertretern nach dem Verbleib von NS-Raubgut beantwortete er sachlich und knapp, so auch im Fall der Erben von Gustav Rüdenberg, die 1956 von der Landeshauptstadt Hannover für die als Kriegsverlust abgeschriebenen „Brandbilder" eine Entschädigung in Höhe von 63.000 DM erhielten.[87] Selbst Vorgänge wie diese konnten den Ruf Stuttmanns nicht schmälern, der bei öffentlichen Anlässen stets für seine Verdienste um die Sicherstellung der Hannoverschen Bestände und den Wiederaufbau der Galerie in der Nachkriegszeit gerühmt wurde.

Zu Beginn des von den Erben Rüdenbergs angestrengten Verfahrens wurden die aus dieser Sammlung stammenden „Brandbilder" begutachtet und die nach Augenschein beurteilten Erhaltungszustände am 12. September 1949 von Carl Küthmann auf den Inventarkarten des Kestner-Museums notiert (Abb. 27).[88] Im Schreiben an die Rechtsanwälte heißt es, dass der auch für die Städtischen Bestände tätige Restaurator des Landesmuseums, Wilhelm Redemann, bei einigen Gemälden „leider völlig ergebnislose Restaurierungsversuche" unternommen habe.[89] Diese sind wiederum nicht näher dokumentiert, jedoch im Fall des von Leo von König gemalten Porträts mit bloßem Auge erkennbar (Abb. 13a): Die nach der Abnahme des Firnis freigelegte Inkarnatpartie der rechten Hand weist keinerlei Nuancen oder Schattierungen auf und entspricht

Abb. 28
Max Slevogt, Rosenstrauß, 1905, Leinwand,
61,1 x 50,3 cm, aktueller Zustand,
Landesmuseum Hannover, Leihgabe der Stadt
Hannover, Inventar-Nr. KM 1942,104

Abb. 29
Max Slevogt, Bildnis Karl Erler, 1895, Leinwand,
90,0 x 80,0 cm, Ausschnitt des aktuellen Zustands,
Landesmuseum Hannover, Leihgabe der Stadt
Hannover, Inventar-Nr. KM 1940,67

damit sicher nicht dem originalen Erscheinungsbild. Wohl deshalb wurde dann auch auf weitere „Freilegungen" verzichtet.[90]

Eine differierende Anzahl von rund 65 „Brandbildern" wird wiederholt in den verschiedenen, nach 1945 verfassten Aufstellungen der Kriegsverluste erwähnt, als sämtliche Gemälde parallel dazu aus den Inventaren der Museen gestrichen – und dennoch weiterhin von diesen bewahrt wurden. Während der Instandsetzung der Museen wechselten sie noch mehrfach den Standort. Am 17.11.1952 befanden sie sich beispielsweise im Marktkirchen-

saal, wo sie „dem Augenschein nach" in drei verschiedene „Klassen" eingeteilt wurden.[91] Der kaum vertretene „Zustand I." bezeichnet Gemälde mit noch weitgehend erhaltenen „Originalfarben", darunter ein von Max Slevogt gemalter „Rosenstrauß" (Abb. 28). Bei Gemälden der „Klasse II." sind zumindest noch Umrisse der Komposition erkennbar (vgl. Abb. 11, 29),[92] wogegen der Zustand „III." die nahezu oder vollständig verschmorten Bildoberflächen kennzeichnet (Abb. 3). Wenig später wurde der zu diesem Zeitpunkt noch 64 „Brandbilder" umfassende Bestand dauerhaft in die Magazine des Landesmuseums überführt.

Abb. 30
Lovis Corinth, Die Nacktheit, 1908, Leinwand,
119,0 x 168,0 cm, aktueller Zustand (vgl. Abb. 14),
Landesmuseum Hannover, Leihgabe der Stadt
Hannover, Inventar-Nr. KM 1942,25

Der 1948 aus russischer Kriegsgefangenschaft nach Hannover zurückgekehrte Kustos der Kunstabteilung und Direktor der Städtischen Galerie, Gert von der Osten (1910–1983),[93] erkundigte sich mit Schreiben vom 26. November 1952 beim Münchner Doerner Institut nach dort eventuell vorliegenden Erfahrungen „in der Wiederherstellung derartiger Schäden". Christian Wolters, der spätere Leiter des renommierten Forschungsinstituts, verwies auf die Abhängigkeit der Behandlungsmethoden von den verwendeten Bindemitteln und konstatierte: „Verbräunung der Farbsubstanz (nicht etwa nur der Firnis) ist irreversibel."[94]

Diese Einschätzung begünstigte, dass in den folgenden Jahrzehnten keine größeren Anstalten unternommen wurden. In Zusammenhang mit einer seit 1979 diskutierten Methode zur Aufhellung von Brand- und Rußspuren durch Bestrahlung mit Leuchtstofflampen ohne UV-Anteil wurden 1985/86 zwei umfassende Maßnahmen begonnen,[95] deren Ergebnisse im Fall der „Nacktheit" von Lovis Corinth durchaus erfolgreich anmuten: Das doublierte und über mehrere hundert Stunden bestrahlte Gemälde ist auf den ersten Blick nicht mehr als „Brandbild" erkennbar (Abb. 30).[96] Im Gegensatz konnte das ebenfalls doublierte, gereinigte und bestrahlte Landschaftsgemälde von Ferdinand Hodler zwar aufgehellt, die ursprüngliche Farbgebung jedoch nicht wiedergewonnen werden (Abb. 31).[97] Eine Vorstellung liefert die Beschreibung auf der 1942 im Kestner-Museum ange-

Abb. 31
Ferdinand Hodler, Rhônetal, 1912, Leinwand, 65,0 x 91,5 cm, aktueller Zustand (vgl, Abb. 15), Landesmuseum Hannover, Leihgabe der Stadt Hannover, Inventar-Nr. KM 1942,29

Abb. 32
Ferdinand Hodler, Rhônetal, Detail (Abb. 31): Aufnahme mit Stereomikroskop

legten Inventarkarte (Abb. 20):
„Das grüne Rhonetal ist von allen Seiten von graublauen / dunkelblau umrandeten Bergen eingeschlossen, deren / einheitlicher Farbton durch weiße Nebelmassen / unterbrochen ist. Die hohe Bergkette, die das Bild / nach hinten abschließt, zeigt ein etwas helleres / Blau mit weißen, gelbschattierten Schmalstrichen. / Grün und gelblicher Himmel mit violetten, sich / quer durch das Bild ziehenden Wolkenstreifen. / Bez. rechts unten in Braun: 1912 F. Hodler / Dünner Farbauftrag, der im Weiß z. T. den / Malgrund sehen läßt. / In Goldrahmen."[98]

Darüber hinaus werden einzelne Pigmentkörner, etwa von Kobaltblau, mithilfe des Stereomikroskops in den Tiefen der Malschicht erkennbar oder lassen sich mit Hilfe von Methoden wie Röntgenfluoreszenz-Analyse nachweisen (Abb. 32).[99]

Es bleibt das Verdienst von Michael von der Goltz, als Restaurator der Landesgalerie die Regenerierung versucht und 2001/ 02 den gesamten Depotbestand der „Brandbilder" geschlossen dokumentiert zu haben.[100] Dabei wurden Konservierungsmaßnahmen an besonders fragilen Werken durchgeführt. Diese betreffen unter anderem ein Diptychon des Quattrocento, bei dem die Risse des Bildträgers und eine ältere Überarbeitung des Goldgrundes zu Ausbrüchen teils deformierter Malschicht-Schollen führte, die nur zum Teil wieder zugeordnet werden konnten (Abb. 33).[101] Die Überarbeitung des Goldgrundes hat zudem die grünlichen Verfärbungen herbeigeführt, wogegen der original belassene Goldgrund eines aus dem niedersächsischen Raum stammenden Triptychons nahezu unverändert geblieben ist (Abb. 34).[102]

Abb. 33
Siena, Diptychon, nach 1451, Tempera auf Pappel-
holz, 36,8 x 29,0 cm (Flügel), aktueller Zustand,
Landesmuseum Hannover, Leihgabe der Stadt
Hannover, Inventar-Nr. KM 294

Abb. 34
Niedersächsisch, Triptychon, um 1400/20,
Tempera auf Holz, aktueller Zustand,
Landesmuseum Hannover, Leihgabe der Stadt
Hannover, Inventar-Nr. KM 336a-c

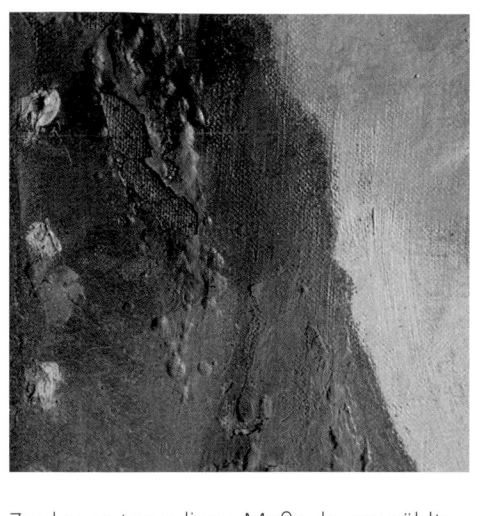

Abb. 35 / Abb. 36
Max Slevogt, Dragoner-Offizier, Details (Abb. 1b):
Kopfpartie nach der Oberflächenreinigung /
Malschichtausbrüche im Bereich der Uniform

Die beiden Andachtsbilder demonstrieren, wie auch die von der Aufdoppelung und Parkettierung hervorgerufenen Verwerfungen des Bildträgers bei Brueghel d. J. (Abb. 20), dass jeder Eingriff in die originale Substanz ungeahnte Folgen nach sich ziehen kann. Die naturwissenschaftlichen Analysemethoden und technischen Möglichkeiten entwickeln sich rasant weiter, doch sind die Langzeitwirkungen vieler Eingriffe noch gar nicht absehbar.[103] Die jüngsten, in Vorbereitung der Ausstellung vorgenommenen Maßnahmen zielten von vornherein nicht auf eine „Wiederherstellung", sondern auf die weitere Sicherung des Bestandes ab, den es auch für künftige Generationen zu bewahren gilt.[104] Bei jedem einzelnen Gemälde war und ist daher zu prüfen, ob und welche Eingriffe tatsächlich erforderlich sind.

Zu den notwendigen Maßnahmen zählte vor allem die Reinigung der Oberflächen, die von dunklen, stark haftenden und rußhaltigen Schmutzpartikeln befreit wurden, die Konsolidierung lockerer Malschichten, die Stabilisierung von Rissen in der Leinwand und deren rückseitige Sicherung gegen Bewegung, um die Ausbildung weiterer Falten, Beulen und Risse zu unterbinden.

Auf Maßnahmen, wie sie bei weniger gravierenden Brand- oder Hitzeschäden üblich sind, etwa die Niederlegung von Brandblasen, wurde nicht nur wegen der fortgeschrittenen Versprödung der Bildoberflächen verzichtet (Abb. 35 / Abb. 36). Diese und andere Schäden sind Spuren der besonderen Geschichte der „Brandbilder", die ihren künstlerischen Glanz verloren haben, dafür aber unschätzbar wertvolle Zeitzeugnisse bleiben.

[1] Vgl. Nicholas 1994; Simpson 1997; Hartmann 2007; zum Kulturgüterschutz Odendahl 2005. Eine Institutionen übergreifende Aufarbeitung der Sicherstellung, Auslagerung und Rückführung von Kulturgut in Hannover und Dokumentation der Kriegsverluste steht bisher noch aus. Die nachfolgenden Ausführungen beschränken sich vorwiegend auf den Bestand der „Brandbilder" aus dem damaligen Kestner- und Landesmuseum. Für die Ägypten-Sammlung des Museum August Kestner vgl. Loeben 2011; für das Landesmuseum Hannover Katenhusen 2002, S. 42ff.; für das Stadtarchiv Hannover Regin 2012. Ich danke Christian Loeben und Cornelia Regin für den regen Austausch im Vorfeld und während des Projekts.

[2] Vgl. Edsel 2009/2013; die in Anm. 1 genannten Beiträge; Heuß 2000; Bertz/Dorrmann 2008.

[3] Die Restbestände der in „Central Collecting Points" der Alliierten sichergestellten und nach 1945 nicht restituierten Kulturgüter wurden schließlich der Bundesrepublik Deutschland zur treuhänderischen Verwahrung übergeben. Als „Leihgaben der BRD" gelangten zahlreiche Kunstwerke in den 1960er Jahren in die Landesmuseen, so auch ins Landesmuseum Hannover. Vgl. ebd., S. 195ff. und 211ff.

[4] Vgl. Loeben 2011, S. 149ff.; Andratschke 2013.

[5] Die Geschichte der Gemälde aus der ehemaligen Sammlung von Gustav Rüdenberg hat das Stadtarchiv Hannover im Rahmen einer Ausstellung und einem Beitrag in den „Hannoverschen Geschichtsblättern" umfassend aufgearbeitet. Vgl. Ausst. Hannover 2007; Regin 2007; in diesem Band S. 13ff. und Abb. 2,3, 13-15, 30 und 31. In die Bestandskataloge des Landesmuseums wurden lediglich das 1986-88 restaurierte Gemälde „Die Nacktheit" von Lovis Corinth (Abb. 12), das Bildnis des Stadtdirektors Heinrich Tramm von Max Liebermann (Abb. 18) und der „Dragoner-Offizier" von Max Slevogt (Abb. 1) aufgenommen. Vgl. Best.-Kat. Hannover 1973, Nr. 647 und 992; Dass. 1990a; Nr. 123, 446 und 652.

[6] Vgl. Voll 1912, Abb. 48; Imiela 1968, S. 376, Anm. 10; Best.-Kat. Hannover 1973, Nr. 992; Dass. 1990a, Nr. 652, mit Provenienz und weiterführender Literatur. W. Griesinger, der Neffe von Slevogts Ehefrau, Antonie, gen. „Nini" Finkler, gehörte tatsächlich dem in Stuttgart stationierten Dragonerregiment Nr. 26 an und wurde mehrfach von Slevogt porträtiert, erstmals 1897 im Halbprofil vor Neukastel (Privatbesitz), 1902 als Reiter (Privatbesitz), 1905 in Uniform (Saarland Museum, Saarbrücken) sowie unbekleidet und mit Federschmuck ausstaffiert auf dem Gemälde „Frauen-

raub" in der Landesgalerie (Inventar-Nr. KM Slg. Wrede I,14). Vgl. ebd., Nr. 657; Ausst.-Kat. Mainz 2014, Nr. 33; Voll 1912, Abb. 7 und 47; Ausst.-Kat. Wuppertal 2005, S. 17.

[7] Vgl. NLA, HStAH, Nds. 401, Acc. 2000/155, Nr. 32 und 48; dazu Katenhusen 1998, S. 31ff.; Dies. 2010, S. 178ff.; Dies. 2005; Andratschke 2012a; Dies. 2012b.

[8] Vgl. NLA, HStAH, Nds. 120 Hannover 112/99, Nr. 40/1 und 40/2; Nds. 171 Hannover, Nr. 21238; zur Beschlagnahme der sog. „Entarteten Kunst" NLMH, LG/Archiv, I.3.2.a (Museums-Reform/„Entartete Kunst"); Sello 1983; Kurzhals 1993; Ausst.-Kat. Hannover 2007.

[9] Vgl. StAH, HR 10 Nr. 1286; Reinbold 1989, S. 41; Loeben 2011, S. 85ff. und 135ff.; die parallelen „Karrieren" von Hermann Jacob-Friesen (1886–1960), Direktor des Landesmuseum 1922-52, und Wilhelm Peßler (1880–1962), Direktor des Vaterländischen, seit 1937 Niedersächsischen Volkstumsmuseums (heute: Historischen) Museums, 1923-45, bei Hoffmann 2005; Röhrbein 1978.

[10] Vgl. StAH, HR 10, Nr. 1286; zu den Reformplänen und Hermann Jacob-Friesens „Denkschrift zur Neuordnung der hannoverschen Museen" (1919) Katenhusen 2002, S. 32ff.

[11] Vgl. StAH HR 10, Nr. 1290.

[12] Vgl. Lemke 2007.

[13] Vgl. Vgl. NLA, HStAH, Hann. 151, Nr. 184; Nr. E83a und E83b; Hann. 152, Acc. 68/94, Nr. 24; Grabe u.a. 1983, S. 12ff.; Urban 2013, S. 29ff.

[14] Vgl. W. Redemann, „Museumsarbeiten der Kunstabteilung während der Kriegsjahre" (NLMH, LG/Archiv, Akte „Rdm. priv."); F. Stuttmann, Tätigkeitsbericht Kestner-Museum und Leibnizhaus, 24.03.1944 (StAH, AAA, Nr. 2346); weitere Berichte ebd., HR 10, Nr. 1280; NLMH, LG/Werkstätten, „Bergungslisten 1943-44" und „Luftschutz"; NLA, HStAH, Hann. 151, Nr. 184 und 185; Hann. 152, Acc. 68/94, Nr. 24.

[15] Aktenvermerk Gert von der Osten, 30.08.1939 (NLMH, LG/Archiv, Aktenmappe: „Vorordner K. A.").

[16] Vgl. Lemke 2007; für Hannover hier und im Folgenden Grabe u.a. 1983; Urban 2013, S. 41ff.

[17] Ebd. Zerstört wurden dabei u.a. das Opernhaus, das Café Kröpcke, das Leineschloss, das Alte Palais, die Marktkirche, das Wangenheim-Palais, das Zeughaus und die Markthalle.

[18] Ebd. Die Luftangriffe vom 8./9.10.1943 forderten 1.245 Todesopfer, etwa 250.000 Menschen wurden obdachlos. Schwere Schäden erlitten u.a. das Alte Rathaus, der Hauptbahnhof, das Stadtbauamt

oder die Hauptpost. Rund 4.000 Wohnhäuser wurden vollständig, etwa 18.800 Häuser schwer zerstört.

[19] Vgl. StAH, HR 10, Nr. 1280; NLA, HStAH, Hann. 151, Nr. 184; dazu Katenhusen 2002, S. 42f.; Loeben 2011, S. 135ff., Jelusic 2011, S. 111ff.; Regin 2012, S. 244ff.

[20] F. Stuttmann, Tätigkeitsbericht, 24.03.1944 (StAH, AAA, Nr. 2346).

[21] Zu den Verlusten, u.a. der nicht evakuierten Bestände des Kestner-Museums, StAH, HR 10, Nr. 1496; Kriegssachschädenamt, Nr. 7120; für die Bestände der Provinz NLA, HStAH, Nds. 401, Acc. 112/83, Nr. 476/9ff.

[22] Am 25.04.1942 teilte der Provinzialkonservator Dr. Hermann Deckart dem Stadtbaurat Karl Elkart mit, dass alle Hannoverschen Kultureinrichtungen ihre wertvollsten Bestände in Panzerschränken, Tresoren, Kellern oder Luftschutzräumen untergebracht hätten (StAH, HR 10, Nr. 1280). Der Straßenverlauf wurde bei der Anlage des Cityrings geändert, der östliche Teil der ehemaligen Friedrichstraße nach 1952 von der Norddeutschen Landesbank überbaut. Die Lokalisierung verdanke ich der Unterstützung von Wolf-Dieter Mechler, der Geoinformation und dem Stadtarchiv Hannover.

[23] Zur Geschichte der Creditbank zu Hannover vgl. StLexH 2009, S. 262; zum Grundstück und Gebäude Friedrichstr. 4 ebd., S. 196; StAH, HR 9, Nr. 145; HR 10, Nr. 854 und 924.

[24] Vgl. StAH, AAA, Nr. 2380, 2447 und 2448.

[25] Sammlung Georg Kestner, Nr. 214, Sammlung Kestner, Nr. 304. Vgl. Schuchhardt 1904, Nr. 232. Ein zeitgleich in die Sammlung Georg Kestner gelangtes, als „Herzogin von Montalto" bezeichnetes Gemälde (Landesmuseum Hannover, Leihgabe der Stadt Hannover, Inventar-Nr. KM 287), wurde im Best.-Kat. NLMH 1954, Nr. 179, dem Velazquez-Schüler Juan Bautista Martínez del Mazo (1612–1667) und zuletzt dem spanischen Hofmaler seit 1671, Juan Carreño de Miranda (1614–1685), zugeschrieben (NLMH, LG/Archiv, Bildakte).

[26] Vgl. StAH, AAA, Nr. 2380; eine andere Version, nachträglich mit „9.8.1943" datiert ebd., AAA, Nr. 2247.

[27] F. Stuttmann an Stadtkämmerer Weber, 18.08.1942 (StAH, AAA, Nr. 2346).

[28] Vgl. F. Stuttmann an Stadtkämmerer Weber, 10.04.1943 (ebd.); zur Firma Bode-Panzer, Hoerner 1995, S. 161; StLexH 2009, S. 70f.

[29] Vgl. die Korrespondenz zwischen F. Stuttmann, Stadtkämmerer Weber und Stadtbaurat Elkart, 5.-7.04.1943 (StAH, HR 10, Nr. 1280).

[30] Ebd. Da Baujahr und Beschaffenheit der noch von der Creditbank zu Hannover stammenden Stahlkammer bisher nicht rekonstruiert werden konnten, bleibt dies offen, doch geht aus der Korrespondenz des Jahres 1943 hervor, dass die Risiken vor allem neuere Anlagen betrafen.

[31] Bis auf Loeben 2011 steht ein Abgleich der Listen in StAH, AAA, Nr. 2380, 2447 und 2448 noch aus.

[32] Vgl. ebd. und Nr. 2380. Die Datumsangabe könnte sich nur auf die 22 Gemälde beziehen, die aus dem vom Nds. Volkstumsmuseum genutzten Georgen- oder Wallmodenpalais kamen.

[33] Gemäß der Grundsätze der „Washingtoner Konferenz über Vermögenswerte aus der Zeit des Holocaust" (1998) und der von Bund, Ländern, Kommunen und kommunalen Spitzenverbänden verabschiedeten „Gemeinsamen Erklärung" (1999) sind alle öffentlichen Einrichtungen aufgerufen, Kulturgut, das von den Nationalsozialisten beschlagnahmt und noch nicht zurückerstattet wurde, zu identifizieren, zu veröffentlichen und gegebenenfalls an die Vorkriegseigentümer oder deren Erben zu restituieren. Die nationalen Stellen und Initiativen wurden zum 1. Januar 2015 in der von Bund, Ländern und Kommunen gegründeten Stiftung „Deutsches Zentrum Kulturgutverluste" mit Sitz in Magdeburg zusammengefasst. Zur Provenienzforschung am Landesmuseum Hannover seit 2008 vgl. Andratschke 2012a; Dies. 2012b. Provenienzrecherchen zu den Leihgaben aus Städtischem Eigentum, darunter die Mehrzahl der „Brandbilder", fallen in den Zuständigkeitsbereich der Provenienzforschung zum Städtischen Kunstbesitz. Ich danke an dieser Stelle Annette Baumann für den Austausch und die im Zusammenhang mit dem Projekt zur Verfügung gestellten Informationen.

[34] „u.k."-Bescheinigung für Ferdinand Stuttmann, 1.4.1944 (NLA, HStAH, Nds. 120 Hannover 112/99, Nr. 40/2, Bl. 99f.; Nds. 171 Hannover, Nr. 21238).

[35] Zu den Erwerbungen des Landesmuseums 1933-45 vgl. Katenhusen 2005; Andratschke 2012a; Dies. 2012b.

[36] Vgl. StAH, RA Nr. 1-7; Buchholz 1987, , S. 55ff. und 213ff.; Berlit-Jackstien/ Kreter 2011.

[37] Vgl. StAH, AAA, Nr. 2392, 2435 und RA Nr. 1, 2, 7 und 138; zu Emil Backhaus ebd., RA, Nr. 32, 45 und 75; NLA, HStAH, Nds. 110 W Acc. 14/99, Nr. 105654; NLA, Staatsarchiv Wolfenbüttel, 58 Nds. Fb.3 Zg. 62/1985, Teil 2, Nr. 23/032; ferner Voigt 2007, S. 266ff.; Franke 2010, S. 237ff.; Andratschke 2012a.

38 Vgl. die Fälle bei Blanke 2000a; Dies. 2000b, S. 43ff.; Fleiter 2006, S. 210ff.; Voigt 2006; Dies. 2007, S. 262ff.; Regin 2007; Baumann 2013.

39 Vgl. StAH, AAA, Nr. 2393, 2435; dazu Regin 2007; zur Kestner-Gesellschaft zuletzt Görner 2006/09.

40 Der Todeszeitpunkt konnte nicht geklärt werden, weshalb das Landgericht Hannover nachträglich einen Sterbetag festgesetzt hat, für Gustav Rüdenberg den 31.03.1942, für Elsbeth Rüdenberg den 8.05.1945. Max und Margarethe Rüdenberg, deren Haus an der Wunstorfer Straße 16A zu einem „Judenhaus" deklariert worden war, wurden am 23.07.1942 nach Theresienstadt deportiert, wo Max Rüdenberg am 26.09.1942 und Margarethe Rüdenberg am 29.11.1943 verstarb. Aus der Ostasiatika-Sammlung von Max Rüdenberg wählte Stuttmann ebenfalls Stücke zum Ankauf für das Kestner-Museum aus. Vgl. Blanke 2000a, S. 108ff.; Voigt 2006, S. 87ff.

41 Vgl. StAH, AAA, Nr. 2392.

42 Stuttmann an den Oberfinanzpräsidenten von Hannover, 20.04.1942 (ebd.).

43 Der Enkel von Max Rüdenberg, Vernon Reynolds, hat während seiner Besuche im Landesmuseum 2008 und 2014 die Vermutung geäußert, dass es sich bei der dargestellten Person um Elsbeth Rüdenberg handeln könnte, da Leo von König etwa zeitgleich ein Bildnis von Margarethe Rüdenberg anfertigte, das sich noch im Privatbesitz der Familie erhalten hat. Ich danke Vernon und Jake Reynolds für die erhaltenen Hinweise und die bewegenden Gespräche über das Schicksal der Familie Rüdenberg.

44 Vgl. Best.-Kat. NLMH 1990a, Nr. 123, mit weiterführenden Angaben zu Provenienz und Literatur.

45 Vgl. Bätschmann/Müller 2008, Nr. 458.

46 Vgl. die „Auswahllisten" und Korrespondenz von April bis Dezember 1942 (StAH, AAA, Nr. 2392; HR 10 Nr. 1429); dazu Blanke 2000a, S. 106ff.; Regin 2007, S. 167ff. Die aus der Sammlung Gustav Rüdenberg erworbenen Grafiken wurden im Anbau des Kestner-Museums bewahrt und mit anderen dort lagernden Beständen am 8./9.10.1943 zerstört. Vgl. ebd.

47 Vgl. den Bericht vom 01.05.1942 (StAH, HR 10, Nr. 1280). Der Umschlag des Glasplatten-Negativs im Foto-Archiv des Landesmuseums Hannover ist mit „Neuerwerbungen, Mai 1943" beschriftet.

48 Evtl. identisch mit dem bei Fernier 1978, Bd. II, Nr. 557, gelisteten Gemälde „Décembre", Öl auf Leinwand, 72,0 x 92,0 cm, das im Mai 1882 in der École des Beaux-Arts, Paris, Nr. 84, ausgestellt war.

Besitzer war zu diesem Zeitpunkt Henri Hecht, aus dessen Sammlung das Gemälde am 8. Juni 1891 von Paul Chevallier in der Galérie Georges Petit (als „Effet de Neige") versteigert wurde. Vgl. Ausst.-Kat. Paris 1882, S. 62, Nr. 84.

49 Zum „Sonderauftrag Linz" vgl. Schwarz 2004; Dies. 2014; Löhr 2005; Iselt 2010; zur Rolle der Kunstausstellung Gerstenberger Chemnitz ebd., S. 161ff. und 283ff.; im NLMH das Gemälde Alexandre Calame, Abendliche Waldlandschaft, um 1860, Öl auf Leinwand, 60,2 x 80,2 cm, NLMH, Landesgalerie, Inventar-Nr. PNM 706, das von Großhennig, Kunstausstellung Gerstenberger Chemnitz, i. A. von H. Voss für den „Sonderauftrag Linz" in Paris erworben und nach dem 16.09.1944 an das Landesmuseum Hannover verkauft wurde (NLA, HStAH, Hann. 152, Acc. 2006/013, Nr. 58/96ff.; BArch Berlin, R-8-XIV-11, Bl. 203ff.; BArch Koblenz, B 323/133, Bl. 282 und 287; B 323/153, Bl. 70 und 371). Vgl. Best.-Kat. 1990a, Nr. 113; Fundmeldung in der Lostart Internet Database.

50 Vgl. die Korrespondenz vom 18.08./05.09.1943 (BArch Koblenz, B 323/133, Bl. 269f.).

51 Vgl. NLMH, Registratur, Inventar PNM Bd. I., S. 59; NLA, HStAH, Hann. 152, Acc. 2006/013, Nr. 57, Bl. 312ff. und Nr. 58, Bl. 8ff.

52 W. Großhennig, Kunstausstellung Gerstenberger, Chemnitz, an F. Stuttmann, 1.10.1942 (NLA, HStAH, Hann. 152, Acc. 2006/013, Nr. 57/317)

53 Maximilianus Leopoldus Maria Gevers (17.04.1884–29.12.1944) wurde als Sohn des Bankdirektors Maurice Gevers geboren, gehörte der katholischen Konfession an, war selbst im Bankgewerbe tätig und verheiratet mit der aus wohlhabender Familie stammenden Hélène Pecher. Vgl. Antwerpen, Stadsarchief (Felix Archief), Einwohnermeldekartei. In dem „Journal d'un bourgeois d'Anvers" (Typoskript, Antwerpen, Erfgoedbibliotheek Hendrick Conscience) beschreibt er u.a. die Repressalien gegenüber der jüdischen Bevölkerung und weitere Eindrücke des Krieges, dem er schließlich selbst zum Opfer fiel, als er 1944 von einer Abwehrrakete getroffen wurde. Vgl. NARA Washington D. C., A 3380, p. 86; Gevers/Koninckx 1935; Saerens 2000, S.658ff.

54 Es bleibt daher fraglich, ob Max Gevers unmittelbarer Vorbesitzer war. Bisher konnten weder Anhaltspunkte für eine Zuordnung des Gemäldes zu dieser Sammlung noch Verfahren mit Bezug dazu ermittelt werden. Die auf der Rückseite befindlichen Reste von Herkunftsvermerken sind verschmort bzw. unkenntlich. Bisherige Stichproben

zur Lokalisierung des Gemäldes im deutschen oder österreichischen Kunsthandel vor 1942 waren ergebnislos. Die in der Angebotskorrespondenz erwähnten Expertisen von Emil Waldmann, Bremen, und Eberhard Hanfstaengl, München (NLA, HStAl I, Hann. 152, Acc. 2006/013, Nr. 57/322), ließen sich nicht verifizieren. Brigitte Reuter, Kunsthalle Bremen, verdanke ich den Hinweis auf die Aussage von E. Waldmann vom 11.03.1938, dass dessen Gutachten häufiger gefälscht wurden (Archiv der Kunsthalle Bremen, Gutachten 1.1.1938 bis 30.9.1938). Weiterführende Hinweise verdanke ich Ulrike Scholz, Hamburg, die derzeit ein Dissertationsprojekt zur Kunstausstellung Gerstenberger, Chemnitz, bearbeitet.

55 Vgl. Ertz 2000, der das Werk unter den unbekannten Versionen, Nr. F527, listet und nach Übermittlung einer Reproduktion des ursprünglichen Zustands Signatur und Datierung lt. freundlicher Mitteilung vom 09.02.2015 als eigenhändig anerkennt.

56 Vgl. F. Stuttmann an Frau Müller Pflug, Heidelberg, 02.04.1943 (NLMH, LG/Werkstätten); die weitere Korrespondenz in NLA, HStAH, Hann. 152, Acc. 2006/013, Nr. 46/28ff. und 84ff.

57 Vgl. BArch Koblenz, B 323/297ff.; Heuß 2000.

58 Vgl. NLMH, LG/Werkstätten; die Parallelüberlieferung in Bayerischen Staatsgemäldesammlungen München, Doerner Institut, Akt Lfd. Nr. 40 und Aktenbestand Reichsinstitut Doerner-Institut (RDI) 22,7. Ich danke Prof. Andreas Burmester vom Doerner Institut, München, für weiterführende Hinweise.

59 Vgl. die Anmeldung von Eigentum in besetzten Gebieten vom 29.06.1946 (NARA, M 1949, p.87ff.); weiterführend zum Kunstraub in den Niederlanden zuletzt Schwarz 2014, S. 191ff.

60 Vgl. Ertz 2000, S. 487ff., Kat.-Nr. 489-575; Ausst.-Kat. Maastricht 2001, S. 173ff., Kat. Nr. 35-35

61 Johann Georg Ziesenis, Bildnis des Generalfeldmarschalls von Oberg, um 1750, Öl auf Leinwand, Maße unbekannt, die der Kunsthandlung Erich Pfeiffer gegen Barzahlung und drei Gemälde (PAM 828 und 829, PNM 478) erworben und am 17.03.1943 als PAM 940 inventarisiert. Verbleib unbekannt. Vgl. NLMH, Registratur, Inventar PAM, Bd. I., S. 49; NLA, HStAH, Hann. 152, Acc. 2006/013, Nr. 46/25ff.; Andratschke 2012a.

62 Vgl. die Aufzählung weiterer Zerstörungen und Verluste bei Regin 2012, S. 249ff.

63 F. Stuttmann, Tätigkeitsbericht vom 24.03.1944 (StAH, AAA, Nr. 2346). Der Annotation auf einer Liste (ebd., AAA, Nr. 2380) zufolge wurden die Bestände des Nds. Volkstumsmuseums im November 1943 abgeholt, was der hier geschilderten Zeitspanne von sieben Wochen entspricht. Dass die andauernde Hitzeeinwirkung von einem in der Nähe befindlichen Brennstofflager hervorgerufen wurde, wie Gert von der Osten in einem Schreiben vom 26.11.1952 angibt (NLMH, LG/Werkstätten), konnte bisher nicht verifiziert werden.

64 Nach Grasleben wurden auch geborgene Objekte aus dem Keller des Leibnizhauses und andere Städtische Bestände ausgelagert, wo sie Lagerungsschäden erlitten oder Plünderungen zum Opfer fielen. Vgl. StAH, AAA, Nr. 2443, 2448 und 2455; Loeben 2011, S. 149ff.; Regin 2012, S. 252f.

65 W. Redemann an Paul Hübner, Städtische Sammlungen Freiburg im Breisgau, 15.02.1944 (NLMH, LG/Archiv, Akte „Rdm. privat").

66 P. Hübner, Freiburg i. Br., an W. Redemann, 26.03.1944 (ebd.).

67 W. Rosenkranz, I.G. Farbenindustrie AG Hannover, an W. Redemann, 14.06.1944 (ebd.).

68 Vgl. einführend Nicolaus 1986; Schramm/Hering 1995. Auf fachspezifische Details kann hier und im Folgenden nicht eingegangen werden. Für die im Rahmen der Ausstellung konservierten Gemälde liegen Dokumentationen der Diplom-Restauratorinnen Karin Leopold und Ewa Kruppa vor, denen ich für Ihren fachlichen Rat und Ihr Engagement ebenso herzlich danke wie den Kolleginnen am Landesmuseum, Dipl.-Rest. Kirsten Hinderer und Dipl.Rest. Iris Herpers, die das Projekt von Anfang an begleitet und unterstützt haben.

69 Vgl. Best.-Kat. NLMH 1990a, Nr. 624; weitere Beispiele in Ausst.-Kat. Mannheim 1986, Kat. Nr. 56f. Dem Verfasser des Werkverzeichnisses, Roland Dorn, Zürich, dem ich für Hinweise und Ausführungen zur Malweise danke, sind 31 authentische Gemälde bekannt, darunter 9 mit zwei Wildenten.

70 Die aktuell durchgeführten Maßnahmen unterliegen den gültigen restaurierungsethischen Prinzipien gemäß der „ECCO Guidelines" von 2003, § 5, verfasst vom Europäischen Dachverband der Restauratorenverbände, dem u.a. der deutsche Verband der Restauratoren (VDR) angegliedert ist, und der „Charta von Venedig" von 1964, Art. 3 und 9. Zu Fragen der Restaurierungsethik vgl. auch Janis 2005.

71 StAH, Einwohnermeldekartei, Karte III/747/1953; NLMH, LG/Werkstätten, Akte I.5.2; Archiv, ebd., LG/Archiv, Akte „Rdm.privat".

72 Vgl. National Archives Kew, FO 1010, 1005/1730; WO 208/4226 und 252/259; Schneider 1982, S.

251ff.; Ders. 1985; zuletzt Urban 2013, S. 59ff.

73 Vgl. NLMH, LG/Archiv, „Rdm.priv."; NLMH, LG/Werkstätten, Akte „Bergungslisten"; Hans-Jürgen Imiela, „Erinnerungen", unveröffentlichtes Manuskript, Dezember 1984 (ebd., Mappe „Museumsgeschichte").

74 NLA, HStAH, Hann. 152, Acc. 55/68, Nr. 34; StAH, HR 15, Nr. 421.

75 Vgl. NLA, HStAH, Nds. 401, Acc. 112/83, Nr. 473/36ff.; National Archives, Kew, FO 371/55826/1; zum Kunstgutlager Schloss Celle ebd., FO 1046/146/1; NLA, HStAH, Nds. 120 Lün., Acc. 137/81, Nr. 1ff.; Nds. 200, Acc. 51/83, Nr. 87 und 131; Nds. 401, Acc. 2000/155, Nr. 99ff.; dazu Pretzell 1959.

76 Die „Bestandsaufnahme im Bunker Grimsehlweg am 5.9.1946" verzeichnet 66 „Brandbilder" (NLMH, LG/Werkstätten, Akte „Bergungslisten").

77 Vgl. Best.-Kat. Hannover 1973, Nr. 647; Dass. 1990a, Nr. 446.

78 1914 wurde es im Inventar des Kestner-Museums verzeichnet, 1930 gelangte es mit anderen Städtischen Leihgaben ins Provinzialmuseum. Vgl. StAH, HR 10, Nr. 1495.

79 Das bis zum Tod Heinrich Tramms in dessen Villa in der Hindenburgstraße bewahrte Bildnis wurde später von den Erben der Leibniz Universität Hannover geschenkt, wo es bis heute verwahrt wird.

80 StAH, HR 13, Nr. 128. Den Hinweis auf diesen Bestand und weitere Hinweise verdanke ich abermals Wolf-Dieter Mechler, Hannover.

81 Die in der Städtischen Galerie 1908ff. dominierenden Vertreter des 19. Jahrhunderts und deutschen Impressionismus waren auch in der privaten Sammlung Tramm vertreten. Vgl. Katalog der Sammlung Tramm, Hannover 1913; dazu Katenhusen 1998, S. 179ff.

82 Ebd.

83 Vgl. ebd.; NLA, HStAH, Nds. 120 Hannover, Acc. 112/99, Nr. 40,1.

84 Vgl. F. Stuttmann, „Denkschrift über die Kunst- und Kulturmuseen der Stadt Hannover", Oktober 1949 (StAH, Kulturamt, Nr. 967 und 989); NLMH, Landesgalerie/Archiv, Akten I.3.2.a („Neuordnung/Austausch");. NLA, HStAH, Hann. 152, Acc. 2006/013, Nr. 8/93f., Nr. 18/564f., Nr. 19/284; Nr. 20/362ff; dazu Katenhusen 2002, S. 43ff. und 81ff.

85 Auf die damit angedeutete Rolle Stuttmanns bei den Erwerbungen der Stadt Hannover von Kunstwerken aus der Sammlung von Dr. Conrad Doebbeke 1949ff., die in den Zuständigkeitsbereich der Provenienzforschung zum Städtischen Kunstbesitz

fallen, kann hier nicht eingegangen werden. Vgl. Regin 2006; Bertz/Dorrmann 2008, S. 46ff. und 266ff.

86 Ebd.

87 Dafür verblieben die Gemälde im Eigentum der Stadt Hannover und wurden weiterhin als Leihgaben im Landesmuseum belassen. Vgl. StAH, AAA, Nr. 2392; Kulturamt/ Kulturbüro, Nr. 967; Rechtsamt, Nr. 32, 45 und 46.; Regin 2007.

88 Vgl. StAH, Verlustkarteien des Museum August Kestner; Rechtsamt, Nr. 46.

89 Stadt Hannover, Dezernat Stadtkämmerer Weber, an die Rechtsanwälte Dr. E. Tremblau und R. Tremblau, 8.10.1949 (ebd.).

90 Im Zuge der 2015 durchgeführten Maßnahme wurde das Gemälde oberflächengereinigt und gefestigt, woraufhin Partien der blaugrünen Kleidung wieder deutlicher erkennbar sind. Auf eine weitere Abnahme des Firnis wurde verzichtet, da die veränderten Inkarnatpartien dann nur noch heller gegenüber den verdunkelten oder zerstörten Partien hervortreten und damit ein drittes Erscheinungsbild hervorrufen würden.

91 Die „Bestandsaufnahme […] der im Marktkirchensaal gelagerten verschmorten Bilder" vom 17.11.1952 verzeichnet 65 „Brandbilder"; nicht mehr aufgeführt sind ein Selbstbildnis von Albert Weisgerber aus der ehemaligen Sammlung Rüdenberg (Inventar-Nr. KM 1942,34) oder das 1943 vom Landesmuseum erworbene Bildnis Oberg von Ziesenis (vgl. Abb. 21). Vgl. NLMH, LG/Archiv, I.3.2. („Städt. Galerie"); zur Wiedereröffnung des Museums Katenhusen 2002, S. 44ff.

92 Vgl. Voll 1912, Abb. 17.

93 Vgl. NLA, HStAH, Nds. 120 Hannover, Acc. 14/82, Nr. 70; Betthausen u.a. 1999, S. 287f.

94 Vgl. NLMH, LG/Werkstätten.

95 Vgl. Tahk 1979; Marty 1986; Stocker 1986.

96 Das Gemälde wurde 1986-88 doubliert, gereinigt, etwa 400 Stunden mit Licht ohne UV-Anteil bestrahlt, gekittet und retuschiert (NLMH, LG/Werkstätten, Bildakte).

97 Das Gemälde wurde 1986ff. gereinigt, doubliert und bestrahlt. Vgl. ebd. Weitere Auskünfte verdanke ich Michael von der Goltz, HAWK Hildesheim.

98 StAH, Verlustkartei des Museum August Kestner.

99 Im Rahmen des Projekts wurden ausgewählte Partien auf den Gemälden von Max Slevogt und Ferdinand Hodler in Zusammenarbeit mit dem Doerner Institut München und dem Institut für Anorganische Chemie der Leibniz Universität Hannover untersucht, wobei die Auswertung der Er-

gebnisse beim Verfassen des Manuskripts noch nicht vorlagen. Zur Maltechnik der genannten Künstler vgl. Brachert 2014; Beltinger 2007. Einzelne „Brandbilder" werden Gegenstand von Forschungsarbeiten sein, die während und nach der Laufzeit der Ausstellung in Kooperation mit dem Institut für anorganische Chemie der Leibniz Universität Hannover und der HAWK Hildesheim durchgeführt werden.

[100] Vgl. NLMH, LG/Werkstätten. Sechs Gemälde wurden dabei als Altbestand des „Vaterländischen Museums" identifiziert und dem Historischen Museum übergeben, wo sie seitdem bewahrt werden. Ich danke Andreas Fahl für den Abgleich mit dem Inventar des Historischen Museums.

[101] Sammlung Culemann, Nr. 199 (1008) – Sammlung Kestner, Nr. 186 – in der Stahlkammer Friedrichstr. 4 „zu den grossen Gemälden gestellt". Vgl. Schuchhardt 1904, Nr. 186; StAH, Verlustkartei des Kestner-Museums; AAA, Nr. 2447.

[102] Sammlung Culemann, Nr. 201 (1033) – Sammlung Kestner, Nr. 188. Bei der Inventarisierung im Kestner-Museum, der Sicherstellung in der Stahlkammer Friedrichstr. 4, Fach 602, und Verlustaufstellungen als Kopie des 19. Jahrhunderts bezeichnet, wogegen bereits der originale Goldgrund spricht.

[103] Die jüngste Entwicklung bedient sich z. B. den Untersuchungen der NASA zur Wirkung von „atomic oxygen" auf organische Substanzen, mit denen diese in Überzügen (auf-)gelöst werden können, wobei das Problem darin besteht, dass diese nicht auch in den Bindemitteln oder Pigmenten gelöst werden. Vgl. zuletzt Miller u.a. 2005.

[104] Die im Rahmen des Projekts näher untersuchten Gemälde von Max Slevogt und Ferdinand Hodler legen nahe, dass die meisten Farbveränderungen durch eine Reaktion der Bindemittel hervorgerufen wurde, deren Zusammensetzung und Reaktion auf die Hitzeeinwirkung im Rahmen von weiterführenden Analysen und Forschungsarbeiten geklärt werden soll.

Abkürzungen

BArch Berlin
Bundesarchiv, Standort Berlin-Lichterfelde

BArch Koblenz
Bundesarchiv, Standort Koblenz

HAWK
Hochschule für angewandte Wissenschaft und Kunst Hildesheim

NARA
National Archives and Records Administration, College Park, Md

NLA, HStAH
Niedersächsisches Landesarchiv, Hauptstaatsarchiv Hannover

NLMH
Niedersächsisches Landesmuseum Hannover

NLMH, LG/Archiv
Niedersächsisches Landesmuseum, Landesgalerie/Archiv

StAH
Stadtarchiv Hannover

Literatur

Andratschke 2012a
Andratschke, Claudia: Provenienzforschung am Landesmuseum Hannover, in: Erblickt, verpackt und mitgenommen - Herkunft der Dinge im Museum. Provenienzforschung im Spiegel der Zeit, hg. von Ulrich Krempel/Wilhelm Krull/Adelheid Wessler, Hannover o. J. (2012), S. 73-87

Andratschke 2012b
Andratschke, Claudia: Provenienzforschung am Landesmuseum Hannover, in: NS-Raubgut in Museen, Bibliotheken und Archiven. Viertes Hannoversches Symposium. Im Auftrag der Gottfried Wilhelm Leibniz Bibliothek - Niedersächsische Landesbibliothek hg. von Regine Dehnel, Berlin 2012, S. 89-108

Andratschke 2013
Andratschke, Claudia: Zwischen Kontinuität und Neubeginn. Die Kunstabteilung im Landesmuseum Hannover nach 1945, in: „So fing man einfach an, ohne viele Worte". Ausstellungswesen und Sammlungspolitik in den ersten Jahren nach dem Zweiten Weltkrieg, hg. von Julia Friedrich/Andreas Prinzig, Köln 2013, S. 82-88

Ausst. Hannover 2007
Enteignet. Zerstört. Entschädigt. Die Kunstsammlung Gustav Rüdenberg 1941–1956. Eine Ausstellung des Stadtarchivs Hannover, bearb. von Cornelia Regin/Vanessa-Maria Voigt, 7.11.-14.12.2014 (ohne Katalog)

Ausst.-Kat. Hannover 2007
1937. Auf Spurensuche – Zur Erinnerung an die Aktion „Entartete Kunst". Ein Rundgang durch die Sammlung, hg. von Isabel Schulz/Isabelle Schwarz, Sprengel Museum Hannover, Hildesheim 2007

Ausst.-Kat. Hannover 2013a
Stadtbilder. Zerstörung und Aufbau. Hannover 1939 – 1960, bearb. von Andreas Urban, Historisches Museum Hannover 2013

Ausst.-Kat. Hannover 2013b
Bürgerschätze – Sammeln für Hannover. 125 Jahre Museum August Kestner, hg. vom Museum August Kestner, Hannover 2013

Ausst.-Kat. Maastricht 2001
Brueghel Enterprises, hg. von Peter van den Brink, Bonnefantenmuseum Maastricht u.a., Maastricht 2001

Ausst.-Kat. Mainz 2014
Max Slevogt – Neue Wege des Impressionsismus, hg. von der Direktion des Landesmuseums Mainz, bearb. von Sigrun Paas, München 2014

Ausst.-Kat. Mannheim/München 1986
Carl Schuch (1846–1903), hg. von Gottfried Boehm, Roland Dorn/ Franz A. Morat, Städtische Kunsthalle Mannheim/ Städtische Galerie im Lenbachhaus München 1986

Ausst.-Kat. Paris 1882
Exposition des œuvres de Gustave Courbet, École Nationale des Beaux-Arts, Paris, Mai 1882

Bätschman/Müller 2008
Bätschmann, Oskar/Müller, Paul: Ferdinand Hodler. Catalogue Raisonné der Gemälde, Bd. 1: Die Landschaften, 2 Bde., Zürich 2008

Baumann 2013
Baumann, Annette: Albert David, in: Ausst.-Kat. Hannover 2013b, S. 102-121

Beltinger 2007
Beltinger, Karoline: Hodlers Maltechnik. Kunsttechnologische Forschungen zur Malerei Ferdinand Hodlers, Zürich 2007

Berend-Corinth/Hernad 1992
Berend-Corinth, Charlotte: Lovis Corinth. Die Gemälde. Werkverzeichnis, München 1958, 2. Aufl., neu bearb. von Béatrice Hernad, München 1992

Bergmeier/Katzenberger 1993
Bergmeier, H./Katzenberger, G. (Hg.): Kulturaustreibung. Die Einflußnahme des Nationalsozialismus auf Kunst und Kultur in Niedersachsen, Hamburg 1993
Berlit-Jackstien/Kreter 2011

Berlit-Jackstien, Julia/Kreter, Karljosef (Hg.): Abgeschoben in den Tod. Die Deportation von 1001 jüdischen Hannoveraninnen und Hannoveranern am 15. Dezember 1941 nach Riga, Hannover 2011

Bertz/Dorrmann 2008
Bertz, Inka/Dormann, Michael (Hg.): Raub und Resti-
tution. Kulturgut aus jüdischem Besitz von 1933 bis
heute. Begleitband zur gleichnamigen Ausstellung
im Jüdischen Museum Berlin und Jüdischen Museum
Frankfurt am Main, Göttingen 2008

Best.-Kat. Hannover 1954
Katalog der Gemälde Alter Meister in der Nieder-
sächsischen Landesgalerie Hannover, bearb. von
Gert von der Osten, Hannover 1954

Best.-Kat. Hannover 1973
Die Gemälde des 19. und 20. Jahrhunderts in der
Niedersächsischen Landesgalerie Hannover, bearb.
von Ludwig Schreiner, 2 Bde., München 1973

Best.-Kat. Hannover 1990a
Die Gemälde des 19. und 20. Jahrhunderts in der
Niedersächsischen Landesgalerie Hannover, neu be-
arb. und ergänzt von Regine Timm, 2. Bde., Hanno-
ver 1990

Best.-Kat. Hannover 1990b
Die deutschen, französischen und englischen Ge-
mälde des 17. und 18. Jahrhunderts sowie die spani-
schen und dänischen Bilder. Kritischer Katalog, be-
arb. von Angelica Dülberg, Hannover 1990

Betthausen u.a. 1999
Betthausen, Peter/Feist, Peter H./Fork, Christiane
(Hg.): Metzler Kunsthistoriker Lexikon. 210 Porträts
deutschsprachiger Autoren aus 4 Jahrhunderten,
Stuttgart/ Weimar 1999

Blanke 2000a
Blanke, Sandra: Das Kestner-Museum in der Zeit des
Nationalsozialismus, unveröffentlichte Magisterar-
beit, Historisches Seminar der Universität Hannover,
Hannover 2000

Blanke 2000b
Jüdisches Eigentum im Kestner-Museum, in: Schreib-
tischtäter? Einblicke in die Stadtverwaltung Hanno-
ver 1933 bis 1945, bearb. von Wolf-Dieter Mechler
und Hans-Dieter Schmid (Kleine Schriften des Stadt-
archivs Hannover 2), Hannover 2000, S. 43-46

Brachert 2014
Brachert, Eva: Farbe als Material im Œuvre Max Sle-
vogts, in: Ausst.-Kat. Mainz 2014, S. 246-253

Buchholz 1987
Buchholz, Marlis: Die hannoverschen Judenhäuser.
Zur Situation der Juden in der Zeit der Ghettoisierung
und Verfolgung 1941 bis 1945, Hildesheim 1987

Eberle 1995
Eberle, Matthias: Max Liebermann 1847-1935.
Werkverzeichnis der Gemälde und Ölstudien, in Zu-
sammenarbeit mit dem Paul-Cassirer-Archiv (Walter
Feilchenfeldt, Zürich), 2 Bde., München 1995

Edsel 2009/2013
Edsel, Robert: The Monuments Men: Allied Heroes,
Nazi Thieves and the Greatest Treasure Hunt in Hi-
story, New York 2009 (in dt. Übers. mit Witter, Bret:
Monuments Men. Die Jagd nach Hitlers Raubkunst,
St. Pölten u. a. 2013)

Ertz 2000
Ertz, Klaus: Pieter Brueghel der Jüngere (1564–
1637/38). Die Gemälde mit kritischem Œuvrekata-
log, 2 Bde., Lingen 1988/2000

Fernier 1978
Fernier, Robert: La vie et l'œuvre de Gustave Cour-
bet. Catalogue raisonné, 2 Bde., Genf 1978

Fleiter 2006
Fleiter, Rüdiger: Stadtverwaltung im Dritten Reich.
Verfolgungspolitik auf kommunaler Ebene am Bei-
spiel Hannovers (Hannoversche Studien Bd. 10),
Hannover 2006

Franke 2010
Franke, Christoph: Legalisiertes Unrecht. Devisenbe-
wirtschaftung und Judenverfolgung am Beispiel des
Oberfinanzpräsidiums Hannover 1931-1945, Hanno-
ver 2010

Gevers/Koninckx 1935
Gevers, Max/Koninckx, Willy: Dertig jaar in den
dienst van de kunst. Overzicht van de werking van
„Kunst van Heden" van de stichting af tot 1935,
Antwerpen 1935

Görner 2006/09
Görner, Veit (Hg.): kestner chronik, Bd. 1, Hannover 2006, Bd. 2, Hannover 2009

Grabe u.a. 1983
Grabe, Thomas/ Hollmann, Reimar/ Mlynek, Klaus/ Radtke, Michael (Hg.): Unter der Wolke des Todes leben. Hannover im Zweiten Weltkrieg, Hannover 1983

Hartmann 2007
Hartmann, Uwe (Bearb.): Kulturgüter im Zweiten Weltkrieg: Verlagerung – Auffindung – Rückführung (Veröffentlichungen der Koordinierungsstelle für Kulturgutverluste 4), Magdeburg 2007

Heuß 2000
Heuß, Anja: Kunst- und Kulturgutraub. Eine vergleichende Studie der Besatzungspolitik der Nationalsozialisten in Frankreich und der Sowjetunion, Heidelberg 2000

Hoerner 1995
Hoerner, Ludwig: Agenten, Bader und Copisten. Hannoversches Gewerbe-ABC 1800-1900, hg. von der Volksbank Hannover, Hannover 1995

Hoffmann 2005
Hoffmann, Kirsten: Ur- und Frühgeschichte – eine unpolitische Wissenschaft? Die urgeschichtliche Abteilung des Landesmuseums Hannover in der NS-Zeit, in: Nachrichten aus Niedersachsens Urgeschichte, Bd. 74 (2005), S. 209-249

Imiela 1968
Imiela, Hans-Jürgen: Max Slevogt. Eine Monographie, Karlsruhe 1968

Iselt 2010
Iselt, Kathrin: „Sonderbeauftragter des Führers". Der Kunsthistoriker und Museumsmann Hermann Voss (1884–1969), Köln u.a. 2010

Janis 2005
Janis, Katrin: Restaurierungsethik im Kontext von Wissenschaft und Praxis, Frankfurt am Main 2005

Jelusic 2011
Jelusic, Marko: Ein Zufluchtsort für weltbekannte Kunst. Bad Wildungen als Bergungsdepot für das Landesmuseum und Kestner-Museum Hannover während des Zweiten Weltkrieges, in: Hannoversche Geschichtsblätter, N.F. 65 (2011), S. 111-134

Katenhusen 1998
Katenhusen, Ines: Kunst und Politik. Hannovers Auseinandersetzung mit der Moderne in der Weimarer Republik, Hannover 1998

Katenhusen 2002
Katenhusen, Ines: 150 Jahre Niedersächsisches Landesmuseum Hannover, in: Grape-Albers, Heide (Hg.): Das Niedersächsische Landesmuseum Hannover. 150 Jahre Museum in Hannover, 100 Jahre Gebäude am Maschpark, Hannover 2002, S. 18-94

Katenhusen 2005
Katenhusen, Ines: Erwerbungspolitik und Bestandsentwicklung am Niedersächsischen Landesmuseum seit 1933, in: Mitteilungsblatt des Museumsverbands für Niedersachsen und Bremen e. V., Nr. 66 (2005), S. 5-12

Katenhusen 2010
Katenhusen, Ines: »… nicht der übliche Typus des Museumsdirektors«. Alexander Dorner und die Gemäldegalerie des Landesmuseums Hannover in der Zwischenkriegszeit, in: Werke und Werte. Über das Handeln und Sammeln von Kunst im Nationalsozialismus, hg. von Maike Steinkamp/Ute Haug (Schriften der Forschungsstelle „Entartete Kunst" V), Berlin 2010, S. 173–190

Kurzhals 1993
Kurzhals, Frank G.: Die Entfernung der bildenden Kunst aus Hannover. Das Landesmuseum in Hannover, in: Bergmeier/Katzenberger 1993, S. 84-87

Lemke 2007
Lemke, Bernd: Luft- und Zivilschutz in Deutschland im 20. Jahrhundert (Potsdamer Studien zur Militärgeschichte, Bd. 5), Potsdam 2007

Loeben 2011
Loeben, Christian E.: Die Ägypten-Sammlung des Museum August Kestner und ihre (Kriegs-)Verluste (Museum Kestnerianum 15), Rahden/Westf. 2011

Löhr 2005
Löhr, Hanns Christian: Das Braune Haus der Kunst, Hitler und der „Sonderauftrag Linz". Visionen, Verbrechen, Verluste, Berlin 2005

Marty 1986
Marty, Christian: Alternativen zur Restaurierung brandgeschädigter Gemälde, in: Restauro 3 (1986), S. 35-41

Miller 2005
Miller, Sharon K. u.a.: Atomic Oxygen and its Effect on a variety of Artist's media, NASA-TM 2005-213434

Nicholas 1994
Nicholas, Lynn: The Rape of Europa. The Fate of Europe's Treasures in the Third Reich and the Second World War, New York 1994 (in dt. Übers.: Der Raub der Europa, München 1995)

Nicolaus 1986
Nicolaus, Knut: Du Mont's Handbuch der Gemäldekunde. Material, Technik, Pflege, Köln 1986

Odendahl 2005
Odendahl, Kerstin: Kulturgüterschutz. Entwicklung, Struktur und Dogmatik eines Ebenenübergreifenden Normensystems, Tübingen 2005

Pretzell 1959
Pretzell, Lothar: Das Kunstgutlager Schloss Celle 1945 bis 1958, Celle 1959

Reinbold 1989
Reinbold, Michael: Die wissenschaftliche Leitung des Museums, in: 100 Jahre Kestner-Museum Hannover 1889–1989, hg. von Ulrich Gehrig, Hannover 1989, S. 34–66

Regin 2006
Regin, Cornelia: Erwerbungen der Stadt Hannover: Die Sammlung Doebbeke als Beispiel einer problematischen Provenienz. Ergebnisse einer Aktenrecherche, in: Hannoversche Geschichtsblätter, N.F. 60 (2006), S. 91-95

Regin 2007
Regin, Cornelia: Erwerbungen der Stadt Hannover: Die Gemälde aus der Sammlung Gustav Rüdenberg, in: Hannoversche Geschichtsblätter, N.F. 61 (2007), S. 167-174

Regin 2012
Regin, Cornelia: Feuer, Wasser, Krieg und andere Katastrophen: Ein Beitrag zur Geschichte des Stadtarchivs Hannover im Zweiten Weltkrieg und in den ersten Nachkriegsjahren, in: Hannoversche Geschichtsblätter, N.F. 66 (2012), S. 241-256

Röhrbein 1978
Röhrbein, Waldemar R.: Historisches Museum am Hohen Ufer 1903 – 1978, in: Hannoversche Geschichtsblätter, N.F. 32 (1978), S. 3-60

Saerens 2000
Saerens, Lievens: Vreemdelingen in een wereldstad. Een geschiedenis van Antwerpen en zijn joodse bevolking (1880-1944), Antwerpen 2000

Schneider 1982
Schneider, Ullrich: Niedersachsen unter britischer Besatzung. Besatzungsmacht, deutsche Verwaltung und die Probleme der unmittelbaren Nachkriegszeit, in: Niedersächsisches Jahrbuch für Landesgeschichte, 54 (1982), S. 251–319

Schneider 1985
Schneider, Ullrich: Niedersachsen 1945. Kriegsende, Wiederaufbau, Landesgründung, Hannover 1985

Schramm/Hering 1995
Schramm, Hans-Peter/Hering, Bernd: Historische Malmaterialien und ihre Identifizierung, Neudruck der Originalausgabe Berlin 1988, Dresden 1995

Schuchhardt 1904
Schuchhardt, Carl: Führer durch das Kestner-Museum I., 2. Aufl. Hannover 1904

Schwarz 2004
Schwarz, Birgit: Hitlers Museum. Die Fotoalben Gemäldegalerie Linz – Dokumente zum „Führermuseum", Wien u. a. 2004

Schwarz 2014
Schwarz, Birgit: Auf Befehl des Führers. Hitler und der NS-Kunstraub, Frankfurt am Main 2014

Sello 1983
Sello, Katrin: Beschlagnahme-Aktion im Landesmuseum Hannover 1937. Liste der konfiszierten Werke und unveröffentlichten Dokumente. Dokumentation im Rahmen der Ausstellung „Verboten, verfolgt. Kunstdiktatur im Dritten Reich", Kunstverein Hannover 1983

Simpson 1997
Simpson, Elisabeth (Hg.): The Spoils of War. World War II and ist Aftermath. The Loss, Reappearance and Recovery of Cultural Property, New York 1997

StLexH 2009
Stadtlexikon Hannover. Von den Anfängen bis in die Gegenwart, hrsg. von Klaus Mlynek und Waldemar R. Röhrbein mit Dirk Böttcher und Hugo Thielen, Hannover 2009

Stocker 1986
Stocker, Suzanne: Behandlung verfärbter Malschichten von brandgeschädigten Bildern des 20. Jahrhunderts durch Bestrahlung mit Leuchtstofflampen und nachträglicher Reinigung, in: Restauro 3 (1986), S. 42-45

Tahk 1979
Tahk, Christopher: The Recovery of Colour in scorched oil paint films, in: Journal of the American Institute for Conservation 19,1 (1979), S. 3-13

Urban 2013
Urban, Andreas: Bomben an der Heimatfront. Der Untergang des alten Hannover, in: Ausst.-Kat. Hannover 2013a, S. 27-56

Voigt 2006
Voigt, Vanessa-Maria: Das Schicksal der Sammlung Max Rüdenberg in Hannover, in: Hannoversche Geschichtsblätter N.F. 60 (2006), S. 83-90

Voigt 2007
Voigt, Vanessa-Maria: Kunsthändler und Sammler der Moderne im Nationalsozialismus. Die Sammlung Sprengel 1934 bis 1945, Berlin 2007

Voll 1912
Max Slevogt – 96 Reproduktionen nach seinen Gemälden. Mit einem Vorwort von Karl Voll, München und Leipzig 1912